U0143409

Mucha

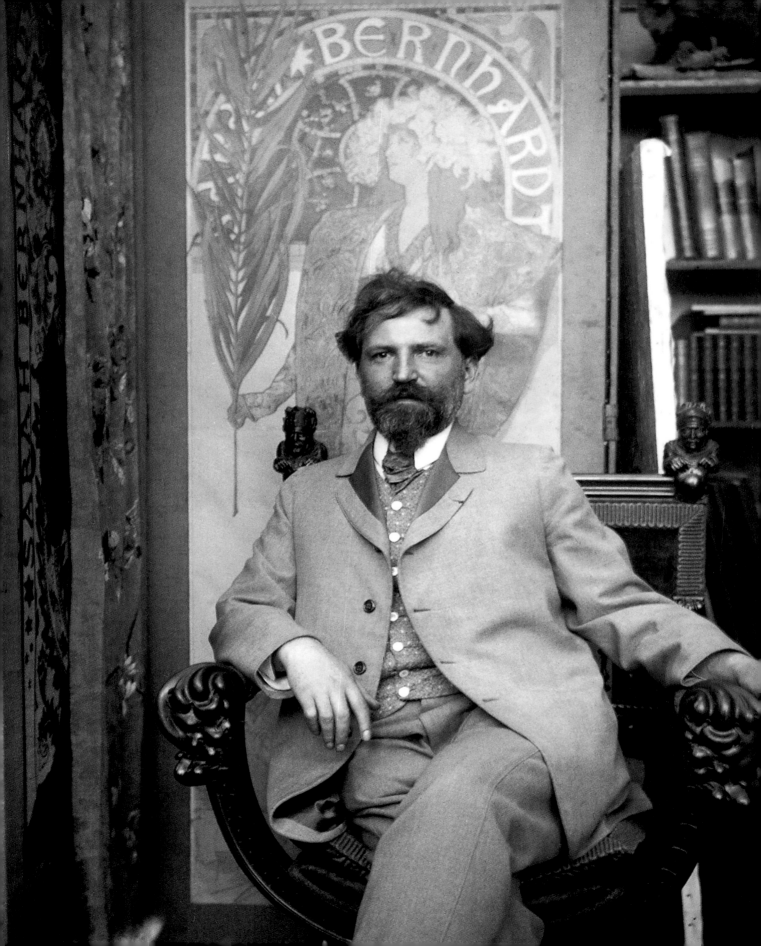

慕　夏

[日] 佐藤智子　著

王语微　译

北京出版集团公司
北京美术摄影出版社　TASCHEN

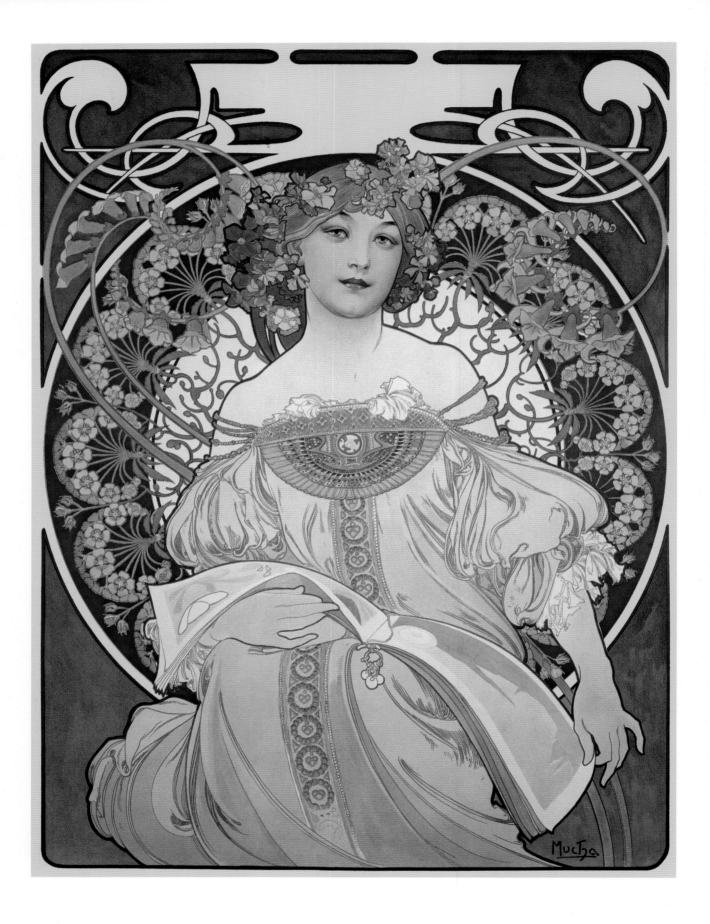

目录

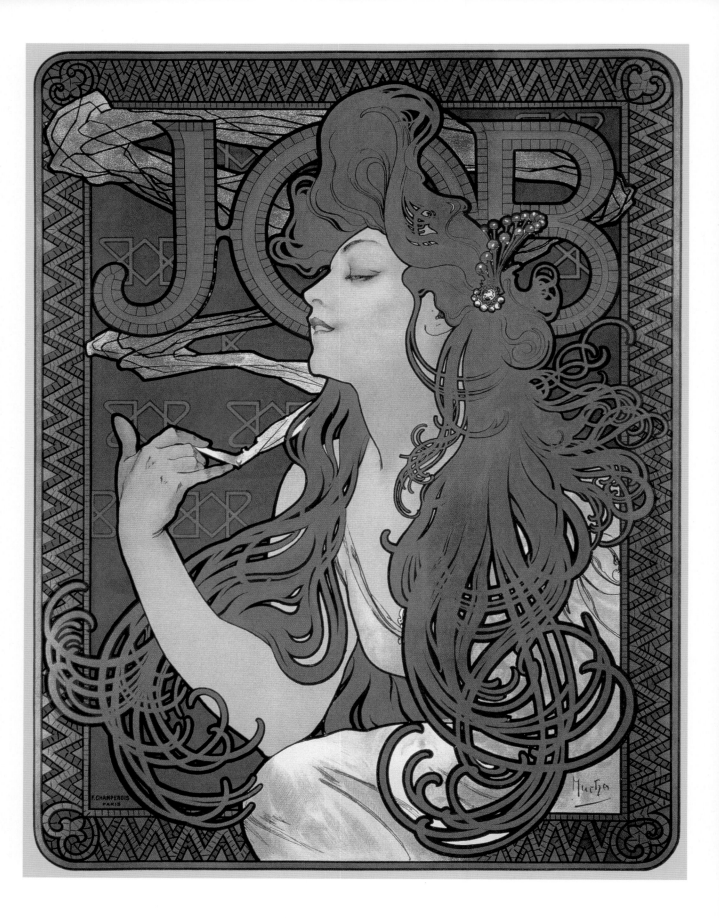

摩拉维亚——一段旅程的开始

1904 年春天，阿尔冯斯·慕夏初次横跨大西洋抵达纽约。不久后，他在给摩拉维亚的家书中写道："你们一定为我来美国的这个决定感到意外，甚至可能大吃一惊。但事实上我已经为此准备了相当长的一段时间。我越来越清楚地意识到，如果我不从巴黎的工作中脱离出来，我将永远没有时间做我想做的事情。我会不断地被出版商们和他们一时兴起的种种念头束缚……在美国，我并不期望追求个人的财富、安逸的生活或是名望，我只希望能有机会做一些更有意义的工作。"在当时的巴黎，慕夏已经拥有显赫的声望，是这座法国首都城市中最炙手可热的艺术家。然而在 43 岁之际，他放弃了世俗定义的"成功"，只为了追求自己的理想。在他初次造访美国的五年之后，慕夏开始着手实践一个雄心勃勃的艺术项目——20 幅描绘各斯拉夫民族历史的堪称里程碑式的画作，也就是今天广为人知的"斯拉夫史诗"。这便是慕夏口中"更有意义的工作"。1928 年，在他的祖国——捷克斯洛伐克诞生十周年之际，慕夏将他创作的"斯拉夫史诗"于布拉格展出，他希望以此来鼓舞斯拉夫民族精神团结及促进人类社会的和平。慕夏将这件作品视为自己作为一名艺术家，同时也是一个人最为显著的成就。

尽管慕夏最为人熟知的身份是"新艺术运动"的大师级艺术家，但如果对他的生活和艺术创作进行更为深入的研究，这位艺术家——尤其是一位有社会抱负的思想家更为复杂的一面便会随之展现出来。他是一位民族主义者，一位泛斯拉夫主义的忠实信徒；他是共济会的改革者，同时还是一位和平主义者。艺术对于慕夏而言，是向公众传递其政治诉求和哲学愿景的交流工具，而非不断使用新的理论和风格进行实验。本书的主旨在于研究慕夏的生活轨迹，并解析他的生活经历对其艺术实践的影响，以及其作品背后所折射出的思想。

1860 年 7 月 24 日，阿尔冯斯·玛利亚·慕夏出生在位于摩拉维亚南部一个名为伊万契采的小镇子里。当时的摩拉维亚是隶属于奥匈帝国的斯拉夫省份之一。这是法院书记员翁德雷·慕夏的第四个孩子，也是翁德雷·慕夏的第二

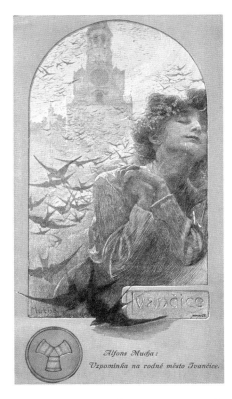

有关伊万契采的记忆（*Memory of Ivančice*）
1903 年后以明信片形式于伊万契采当地转载，
1909 年，明信片，彩色版画，14 cm×9 cm

第 6 页
JOB
1896 年，彩色版画，66.7 cm×46.4 cm

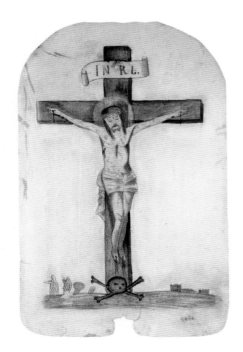

耶稣受难图（*Crucifixion*），局部图
约 1868 年，铅笔、蜡笔和水彩纸面画
37 cm × 23.5 cm

这是慕夏早期的知名画作之一，当时他大约八岁。天主教文化为幼儿时期的慕夏带来了耳濡目染的影响，特别是优美的建筑、音乐和神秘的氛围，无一不熏陶着他敏锐的感知能力。

任妻子——来布迪萨夫的磨坊主之女阿美来·内·马拉的第一个孩子。尽管出身寒微，阿美来却长期保持着阅读的习惯且涉猎广泛。她婚前曾是维也纳一个贵族家庭的家庭教师。慕夏出生后不久，他的两个妹妹——安娜和安达拉也先后降生到这个家庭。这个大家庭拮据地生活在一所小住宅里，他们与该区的监狱和毗邻的法院共用一栋古老的石头建筑。

这个名为伊万契采的安静集镇，位于摩拉维亚省省会城市布尔诺西南方向约 20 千米处。正如中欧的许多其他城镇，这个小镇的历史曾被战争、外族入侵以及宗教冲突笼罩。尽管如此，它也一度曾是捷克文化学习的重要中心。在宗教改革期间，摩拉维亚弟兄会（该教派曾致力推崇胡斯运动）在此地创办了一所学校，并建起了主要的印刷车间。正是在这个车间，摩拉维亚弟兄会的教徒们首次将《圣经》的《新约》从希腊原文翻译成捷克语。1579—1593 年，这本《圣经》的翻译及印刷工作在克拉里可附近的一个小村庄里完成，因此它被称为《克拉里可圣经》。其后，它逐渐成为使用最为广泛的捷克语《圣经》版本。在"斯拉夫史诗"的其中一幅绘画作品中，慕夏歌颂了《克拉里可圣经》这一工程的伟大成就。

1620 年，天主教哈布斯堡联军在布拉格附近的白山战役中击败了捷克新教的教徒们，并由此开创了哈布斯堡王朝。在哈布斯堡王朝的统治下，类似这般的捷克文化学习逐渐衰退。天主教正式成为国教。与此同时，捷克语言、本土宗教和文化都在当时的日耳曼化运动中遭受镇压。到了 18 世纪后期，捷克语已经衰败成一种民间的方言。在这样的历史背景下，一场关乎民族生存的斗争正在酝酿之中。捷克民族复兴运动——一场旨在重建捷克语言、文化和民

彼得罗夫教堂里的童声合唱团，布尔诺（*Choir-boys at the Petrov Church，Brno*），局部图
1905 年，水彩纸卡画，24 cm × 23.7 cm

族身份认同的运动由此产生，并在 19 世纪 60 年代达到了顶峰。

就在同一时期，在哈布斯堡家族统治下、曾经疆域辽阔而灿烂辉煌的奥地利帝国开始衰退。1866 年，奥地利帝国在普奥战争中不敌普鲁士军队，就此失去了德意志地区的领土。1867 年，为了化解在普奥战争中的失利对帝国造成的冲击，哈布斯堡王朝被迫向强大的匈牙利贵族做出妥协，宣布将奥地利帝国更改为邦联制的奥匈帝国。有人认为，在奥匈帝国建立之前，这场战争的战火曾经波及伊万契采。1866 年夏天，战败的奥地利军队陆续撤离，在战争中获得胜利的普鲁士军队随即蜂拥而至，占据并统治了伊万契采两个月的时间。然而，超过 58000 名士兵和 14000 匹马的每日供给，让这座小小的城镇不堪重负。在当时年仅六岁的慕夏眼中，那些气宇轩昂、身着彩色军装的普鲁士士兵宛如古代战争中的英雄。然而，在一场霍乱疫情暴发之后，许多士兵迅速变成了憔悴而暗黄的尸体，并先后被扔进城外的万人坑中草草掩埋。这场经历对慕夏影响深远，甚至可能决定了日后他在面对死亡和战争时的矛盾心态。这一点在他的作品中有所体现，例如创作于 1916 年的《战争》和 1924 年的"斯拉夫史诗"中的一幅——《格伦沃尔德战役后》。

自幼年时起，慕夏便对其周遭生活表现出敏锐的意识和洞察力。他后来写道："在我年幼之时，常常沉溺于长时间的观察之中，哪怕是凝视着一片空白（事实上我好像确实这么做过）。"从花朵、邻居的狗、马匹和猴子，到当地商店里陶器上的花纹和房屋装修工匠们的画，这些物体和人们的活动无一不成为他关注的焦点。这些物体的外观和它们的制作过程，都让慕夏深深着迷。正如他所说："一切不落俗套的事物都能引起我的注意。我会用素描或油画的方式来描述它们，也可能仅仅是对它们保持一颗好奇之心。"这颗好奇之心和对绘画的热情在他蹒跚学步之前就得以体现，使他后来成为一名技艺超群的画匠。慕夏所绘的人物肖像、滑稽漫画和幻想画，在他的同学和老师中广受好评。当地的一个杂货铺老板十分欣赏慕夏的绘画作品，常常无偿为他提供纸张，尽管在当时这座尚未通铁路的小城镇，纸张可谓是奢侈品。

宗教在慕夏的青春期生活中扮演着重要角色。他的母亲阿美来是一位虔诚的天主教徒。因此，年轻的慕夏曾以侍僧和唱诗班成员的身份在伊万契采的圣母升天教堂里度过了多年时间。几十年后，慕夏在巴黎创作了《有关伊万契采的记忆》。在这幅绘画作品中，慕夏借用这座教堂的哥特式塔楼形象来隐喻他的爱和他对家庭的渴望。从那时起，这便成为他的绘画作品中频繁出现的主题。在他 11 岁的时候，凭借出众的声乐技艺，慕夏加入了声名显赫的位于布尔诺的圣彼得和保罗大教堂的唱诗班。唱诗班学员的这一身份为慕夏带来了在本市的斯拉夫文法学院接受高等教育的机会。宗教文化从各个方面对慕夏进行着耳濡目染的熏陶——一座辉煌的天主教教堂，它的壁画、神像、挂件、燃烧的蜡烛、熏香和鲜花的醉人芬芳、铃铛、歌声和音乐根深蒂固地存在于慕夏的脑海中并伴其一生。慕夏后来写道："对我来说，绘画的理念、弥撒和音乐这三者的联系如此紧密，我也无法分辨究竟是教堂里美妙的音乐驱使我一次次前往，还是

人物肖像：慕夏的妹妹安娜（*Portrait of Mucha's Sister Anna*）

约 1885 年，布面油画，55 cm × 34.5 cm

慕夏在慕尼黑学习期间，创作了这幅写实风格的人物肖像，画中人物是他的妹妹安娜。在所有家庭成员中，慕夏与安娜关系尤其亲密，经常互通书信。1885 年，安娜嫁给了慕夏的朋友菲利普·库伯，他是捷克爱国主义者、作家，同时也是一位出版商。慕夏为库伯的讽刺杂志绘制了许多插图。

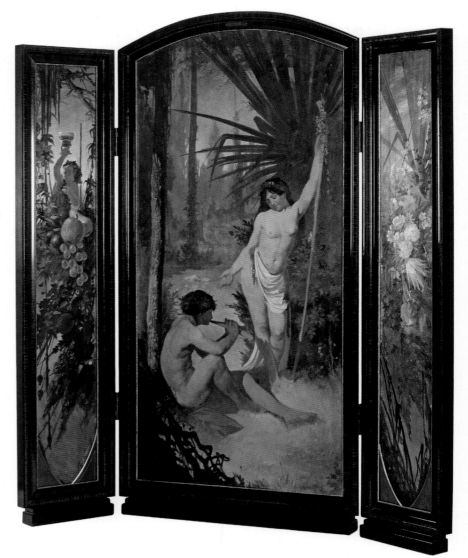

艾玛霍夫城堡的屏障，米库洛夫（*Screen for the Emmahof Castle，Mikulov*）
约1883—1884年，布面油画，三联画整体
尺寸：180 cm×161 cm
布尔诺，摩拉维亚画廊

第12页
圣徒西利尔和迪乌斯（*Saints Cyril and Methodius*）
1886年，内波穆克圣约翰教堂的祭坛设计，
皮塞克，北达科他州
布面油画，85 cm×45.5 cm

只有在如此神秘的地方才能听到吸引我的音乐。"

其后，由捷克民族复兴运动所带来的蓬勃兴起的爱国主义浪潮激发了青年慕夏的民族意识。作为一名身处布尔诺的学生，他亲眼目睹了摩拉维亚民间艺术和文化的复兴。这些知识分子和学生对传统文化的复兴表现出极大的热情，并一致反对来自维也纳的文化渗透。与此同时，他结识了当时任职圣托马斯修道院唱诗班副指挥的作曲家莱奥什·雅纳切克。这位作曲家后来成为捷克民族主义运动音乐界的领袖人物。自19世纪60年代起，捷克语出版物的数量不断增加。这些出版物向公众们介绍布拉格、布尔诺和其他中心城市最新的政治思想和文化的发展趋势。一些卓越的艺术家和音乐家，例如约瑟夫·马内斯和贝德里赫·斯美塔那，创作了颇多优秀的音乐作品，它们印证了艺术是如何通过动人心弦的力量推动民族事业发展的。与此同时，一场如火如荼且影响深远的索科尔运动已经蔓延到摩拉维亚等地，通过身体和精神的教化，不断向民众传递民族主义思想。1877年，当慕夏再次回到伊万契采时，他拥有了数不胜数的机会投身于爱国主义活动之中。他加入了索科尔组织，并运用其艺术技巧来设计传单及装饰政治活动厅。与此同时，他还承接了一些当地公共戏院的业务，并仍然在区法院从事书记员的工作。

此时正值19世纪70年代，在当时的摩拉维亚的文化环境里，慕夏自然而然地将艺术作为一种响应民族需求的手段。1878年秋天，在约瑟夫·泽莱尼的建议下，慕夏向布拉格美术学院递交了申请。遗憾的是，他的申请没有成功。布拉

格美术学院在给他的拒信中甚至建议他寻找"一份不同的职业"作为谋生手段。然而，就在一年后，报纸上的一则招聘启事为慕夏带来了新的机遇——一家位于维也纳的名为考茨基-布廖斯基-瑞光的戏剧场景公司正在为工作室寻找一名画家。慕夏立刻回应了这则招聘启事，并得到了一份场景绘画学徒的工作。在他 19 岁的时候，怀揣着对祖国未来的使命感，慕夏动身前往奥匈帝国的首都。

慕夏在维也纳度过了两年的时间。作为高雅文化的中心及世界音乐之都，这座城市为慕夏提供了无数的机会让他去探索美丽的教堂、博物馆、美术馆、音乐厅，当然还包括剧院。这些都得益于公司为他提供的免费门票。在业余时间，他还报名参加了夜校并学习最新的潮流趋势，特别是艺术家汉斯·马卡特的风格特色。汉斯·马卡特被誉为当时维也纳艺术界风格最为时尚的画家。"马卡特风格"通常用以形容那些大型的、色彩斑斓的历史或语言题材的绘画。这些作品大多与美丽的女性形象相结合，构图复杂，在艺术家和维也纳上流社会中极具影响力。在此期间，慕夏开始使用一部借来的照相机拍照，以尝试实践这种新兴的视觉表达工具。后来，这项实践逐渐成为慕夏艺术创作过程中的重要组成部分，摄影贯穿了他的整个职业生涯。然而不幸的是，他刚刚品尝到大都会的生活，一切就被迫中止了。1881 年 12 月 8 日，环形剧院里发生了一起大火，近 400 人丧生，建筑物也因此遭到摧毁。这个剧院曾是慕夏最大的客户。随之而来的业务量的锐减使慕夏失去了他的这份工作。

慕夏继续在维也纳待了一段时间，渐渐花光了积蓄，只剩下五枚金币。于是，他决定碰碰运气，试试自己究竟是否能成为一名艺术家，而不是直接回家乡另谋生计。在弗朗茨·约瑟夫火车站，慕夏踏上了一趟北上的列车，他花光了兜里所有的钱，买了一张能去到最远地方的火车票。就这样，慕夏来到了与奥地利边境接壤的米库洛夫，在这个风景如画的摩拉维亚小镇下了车。这一次，慕夏得到了幸运之神的眷顾。通过绘制人物肖像、装饰性材料和为墓碑设计刻字，他很快就在这个小镇建立起一定的声望。一位当地的贵族——爱德华·库恩-贝拉西伯爵注意到慕夏的作品，并委托他为自己的府邸艾玛霍夫城堡绘制一系列的壁画。随后，爱德华伯爵又委托慕夏为他在家乡泰若的府邸干代戈城堡绘制壁画。当时，这座干代戈城堡的居住者是他的弟弟埃贡伯爵。库恩-贝拉西兄弟对慕夏的艺术才华赞誉有加，先后提供给他不少工作，并资助他前往慕尼黑和巴黎接受正规的艺术训练。

爱德华伯爵和埃贡伯爵不仅为慕夏提供了经济上的援助，使其衣食无忧，而且还为慕夏提供了一个良好的学习文化和知识的环境。在这里，慕夏的艺术技能和作为一名专业艺术家的思维意识均得到了发展和提升。在艾玛霍夫城堡里，慕夏享受着优雅的生活方式，并获准随时进出爱德华伯爵的私人图书馆。他可以翻阅和学习大师们的经典绘画，以及一些现代法国艺术家的绘画和插图作品，例如欧仁·德拉克洛瓦、欧内斯特·梅松尼尔、夏尔-弗朗索瓦·多比尼和古斯塔夫·多雷。不仅如此，爱德华伯爵甚至还在某种意义上成为慕夏的"道

鳄鱼（*Krokodil*）
1885 年，杂志封面的标题设计
墨水钢笔纸卡画，20 cm × 32 cm

对于《鳄鱼》和菲利普·库伯出版的其他许多杂志而言，慕夏可谓功勋卓著。他的妹夫不断地向他索要插图："亲爱的朋友，我又给你写信了，希望你不要介意……你为《鳄鱼》和《大象》设计的封面已经拿去印刷了。"慕夏的这件设计作品展现出他新颖的字体风格，这种风格在其日后在巴黎的海报设计中变得更加成熟完善。

幻想（*Fantaz*）
1882 年，杂志封面设计
墨水和水彩纸面画，46 cm × 28.8 cm

正在书写的迪乌斯和哲学家西利尔（*Writing Methodius and Philosopher Cyril*）
1931年，习作，圣维特大教堂的彩绘玻璃，布拉格
铅笔、墨水和水彩纸面画，125 cm × 160 cm

这幅由斯拉维亚保险银行（见74、75页）出资、慕夏设计的玻璃彩绘，于1931年完工。这是继这座哥特式大教堂于1929年完成改建后的又一工程。这项设计是为窗户左上角的面板安排的，分别描绘了迪乌斯和西利尔作为一名学者和一名思想家的形象。

德导师"，他向慕夏讲解共济会的理念，为慕夏播下了唯心主义的种子。而埃贡伯爵自己就是一名业余画家。他经常邀请慕夏一同前往提罗尔山进行室外写生，还曾带着慕夏来到意大利北部，引领他游览威尼斯、佛罗伦萨、博洛尼亚和米兰的艺术遗产。随后，埃贡伯爵的老朋友——来自慕尼黑的画家威廉·克赖在看过干代戈城堡慕夏的作品之后，建议埃贡伯爵资助慕夏前往慕尼黑接受专业的美术训练。埃贡伯爵采纳了这一建议。

1885年，慕夏进入慕尼黑美术学院（原皇家美术学院）学习。作为德国历史最悠久、最负盛名的艺术院校之一，这所学校吸引了整个哈布斯堡地区乃至新兴的德意志帝国大量有才华的年轻艺术家们前来学习。在慕尼黑美术学院学习的两年时间里，慕夏结交了许多斯拉夫学生，包括他的捷克同胞约扎·阿普卡、卢德克·马洛德和卡雷尔·毛谢科以及一些俄罗斯学生，例如列昂尼德·帕斯捷尔纳克和大卫·维德霍夫，并与他们建立了长久的友谊。

慕夏的民族主义热情感染了大家，他成为捷克艺术学生社团的精神领袖。这个学生社团名为"什克雷塔"，以纪念杰出的巴洛克风格捷克画家卡雷尔·什克雷塔。慕夏在当选为"什克雷塔"的主席之后将该社团扩大，收纳了所有在这座城市学习的斯拉夫学生。成员们在社团刊物《调色板》以及其他慕尼黑当地的报纸杂志上陆续发表了他们的绘画作品，慕夏与家乡也一直保持着紧密的联系，他经常为一些带有讽刺色彩的政治杂志设计插画，例如《幻想》（见第11页下方）、《大象》和《鳄鱼》（见第11页上方）。这些杂志都由慕夏的妹夫菲利普·库伯创办。

慕夏在慕尼黑求学时期创作的绘画作品大多都不为人知，然而在得以保存下来的这段时期的作品中，他创作的巨幅祭坛画《圣徒西利尔和迪乌斯》（见12页）尤为值得一提。这幅画是为位于皮塞克的内波穆克圣约翰教堂所作。皮塞克是由美国的捷克移民于1880年在北达科他州建立的一个小城镇。这群捷克移民包括慕夏的一些亲戚，这项工程也是他们委托慕夏完成的。西利尔和迪乌斯是9世纪拜占庭的传教士，也是捷克的守护僧。他们曾将基督教传播到捷克和其他斯拉夫民族之中，慕夏在后来的"斯拉夫史诗"的其中一幅作品《斯拉夫礼拜仪式的介绍》（见第76页及第82页上方）中回顾了这一主题。在为布拉格的圣维特大教堂设计的玻璃窗彩绘中，这一主题再次出现。在这幅祭坛画中，为了描绘圣徒们的形象，慕夏采用了传统的金字塔构图方式，同时大胆结合了前缩透视法，并使用了丰富的色彩和多种象征符号，这些元素无一不清楚地表明慕夏已经成长为一个技艺娴熟的专业画家。此时的慕夏已经整装待发，准备前往旅程的下一站。他选择了巴黎作为他的下一个目的地。

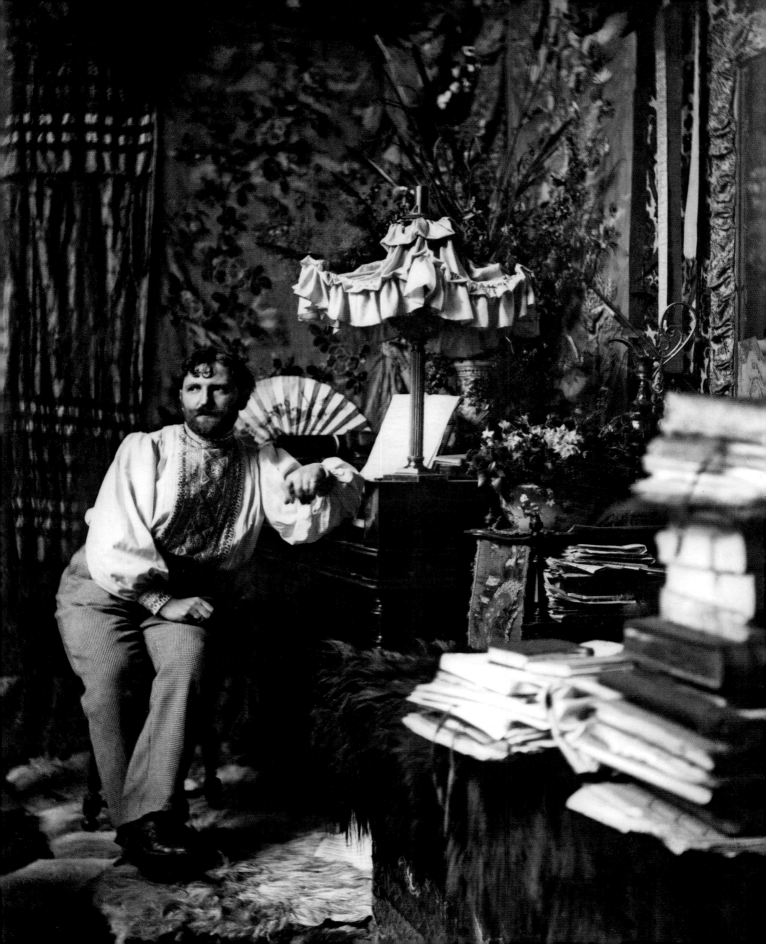

巴黎的波希米亚人

1887 年秋天，慕夏与他在慕尼黑美术学院的朋友卡雷尔·马塞克结伴来到巴黎。作为一个迅速扩张的殖民帝国的心脏，方兴未艾的巴黎呈现出一片繁荣而生机勃勃的景象。这座欧洲最伟大的艺术之都吸引着无数来自世界各地的年轻艺术家和学生。与此同时，对于学习艺术的捷克学生而言，先在慕尼黑进行系统学习，随之前往巴黎接受进一步训练，已经成为一种寻常的求学模式。慕夏和马塞克来到巴黎的第一天，便前往朱利安学院登记注册。在那里，他们与另外两位慕尼黑美术学院的朋友——卢德克·马洛德和大卫·维德霍夫会合。

朱利安学院坐落于巴黎蒙马特大道的全景廊街上，是一个由艺术家鲁道夫·朱利安于 1868 年创办的私人艺术学校。对于前来巴黎学习美术的年轻人来说，它是那些政府认证的高等美术学院之外的另一个选择。朱利安学院的学费低廉（这是慕夏选择该校的重要因素），教学质量却颇高。该学院还采用了一种非常规的教学策略：允许女学生描绘男性裸体模特。在这一系列因素的共同作用下，朱利安学院广受国际学生和年轻的法国前卫艺术家的欢迎。慕夏的导师包括朱尔斯·约瑟夫·列斐伏尔和让－保罗·劳伦斯，这是两位声望极高的艺术教育者，他们同时也是高等美术学院的教授，慕夏早年所受的马卡特风格的影响，与列斐伏尔笔下那些宣扬阴柔之美的带有寓意的构图，以及劳伦斯为剧院场景绘制的巨幅历史题材作品，无一不深刻地影响着慕夏在未来几年的艺术实践方向。此外，慕夏还在朱利安学院结交了一群新朋友，特别值得一提的是后来创办了"纳比派"的保罗·塞律西埃和他的圈子。作为一位有抱负的"思考型艺术家"，慕夏始终渴望能够通过自己的艺术技能为祖国服务。保罗·塞律西埃和他的朋友们认为，绘画应被视为艺术家表达个人观点与愿景的视觉手段，而非纯粹为了追求而从事艺术。他们的观点鼓舞了慕夏。在这群驻扎于布列塔尼阿旺桥的纳比派艺术家身上，慕夏目睹了他们如何将艺术充当实现个人民族主义抱负的工具——这一点与他的理念不谋而合。同时，这些艺术家也致力通过艺术来表达对当地民间传统文化和质朴生活的赞美——这是他们艺术创作的灵感源泉。

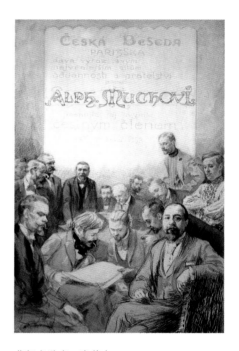

弗朗齐歇克·库普卡
阿尔冯斯·慕夏（*Alphonse Mucha*），1898 年
学生们正在为"捷克贝塞达学会"的文凭而讨论学习，巴黎，1898 年
铅笔、墨水、水彩和蜡笔纸面画，54 cm×35 cm

第 14 页
慕夏的自画像，位于巴黎大茅舍街区的个人工作室，巴黎，1892 年
由玻璃底片照相机拍摄的相片

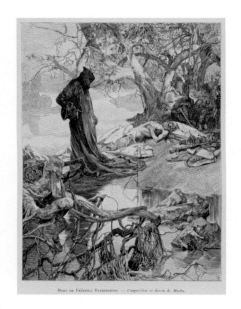

腓 特 烈 一 世 之 死（*Death of Frederick Barbarossa*）

1898年，为查尔斯·塞尼奥博斯所著的《德国历史现场暨纪要》一书所绘制的插图
阿尔芒科林出版社出版，巴黎

本书一共收纳了慕夏的33件插图绘画作品。其中一幅插图描绘的是神圣罗马帝国皇帝腓特烈一世（1122—1190）溺亡于萨累弗河的情景。在这幅作品中，赤裸的腓特烈一世的尸体被安置在河岸边一片粗糙的老树之中。慕夏捕获的这一情境呈现出一片神秘的静谧。在1894年的巴黎沙龙上，慕夏展出了一件以这幅插图为蓝本的油画作品。

　　慕夏来到法国的时候，巴黎正在经历一场根本的社会转型。巴黎的城市现代化从第二帝国时期开始，在第三共和国时期（大约从1870年开始）得到继续发展。埃菲尔铁塔的筑成标志着科学新技术的发展，象征着一个新时代的来临；同时也淋漓尽致地体现了"物质化"这一现代主义的主题。这个钢铁建筑是为了迎接1889年的巴黎世界博览会所筑的。慕夏可以从他居住的公寓的屋顶看到这个建筑的高度正在日复一日地迅速攀升。与此同时，消费文化也开始盛行于当时的巴黎社会。城中最知名的百货公司在经过法国建筑师古斯塔夫·埃菲尔（也正是埃菲尔铁塔的设计师）的修葺之后，以全新的面貌出现在众人面前。这家百货公司曾被法国著名作家埃米尔·左拉称为"一座为顾客所建的商务贸易教堂"。巴黎的社会组成也在悄悄发生变化：越来越多的移民从全国各省和法国的海外殖民地以及世界的其他国家涌入巴黎。巴黎的人口总量从1872年的190万激增至1891年的240万。捷克移民数量并不多，且他们大多聚集在巴黎的贝塞达学会（见第15页）。尽管如此，慕夏还是成立了一个名为"拉达"的年轻斯拉夫艺术家协会，该协会不仅向捷克学生开放，同时还招收吸纳了许多俄罗斯和波兰学生。来自这两个国家的学生数量每个月都在增长。

　　1888年深秋，慕夏转学至另一所私人艺术学校——位于大茅舍街道十号的克拉罗斯艺术学院。该学院坐落于巴黎的拉丁区——一个闻名遐迩的学区。索邦大学和巴黎国立高等美术学院就离这里不远。学院周围遍布低廉的咖啡馆和住宿，以及艺术家们的工作室。与朱利安学院一样，克拉罗斯艺术学院也吸引了许多外国留学生，以及一些不愿拘泥于传统教学方式的法国学生，例如保罗·高更曾于19世纪70年代初在这里学习，并成功地将自己的职业由股票经纪转型为一名画家。卡米耶·克洛岱尔也曾于19世纪80年代初在这里学习雕塑。在当时，雕塑还是一个鲜有女性踏足的艺术类别。慕夏在这里学习的时期，学院里执教的导师包括拉斐尔·科林。科林将传统绘画技巧与室外写生时的光线和空气的光影效果结合在一起，并以这种混合绘画风格闻名。科林的风格看似与当时的日本绘画风格有着千丝万缕的联系，他的风格对当时在巴黎学习的日本艺术家们产生了深远的影响。这群日本艺术家在返回日本以后创建了"洋画"（西式绘画）这一新兴的美术流派。在"日本趣味主义"（Japonisme）的影响下，包括科林在内的这个时期的许多艺术家都对日本艺术表现出明显的审美崇拜。可以想象，在克拉罗斯艺术学院里，法国和日本文化艺术相互碰撞而又紧密相连，慕夏因此理所当然地对日本艺术作品产生了浓厚的兴趣。19世纪90年代初，慕夏开始收藏日本艺术品及其他富有东方特色和异国情调的小古董（见第14页）。

　　然而遗憾的是，慕夏不得不在1889年突然终止了继续接受正规艺术教育的计划。慕夏的资助人——爱德华伯爵在资助了慕夏过往七年的学习生活后，决定停止对这位曾经被他视为天才的艺术家的经济支持。原因不得而知。对慕夏而言，这无疑是一个沉重的打击（尽管后来爱德华伯爵以"药引"来解释自己的这一行为，他声称自己是为了帮助慕夏在艺术上有所突破）。眼下，28岁的慕夏不得不开始自力更生。

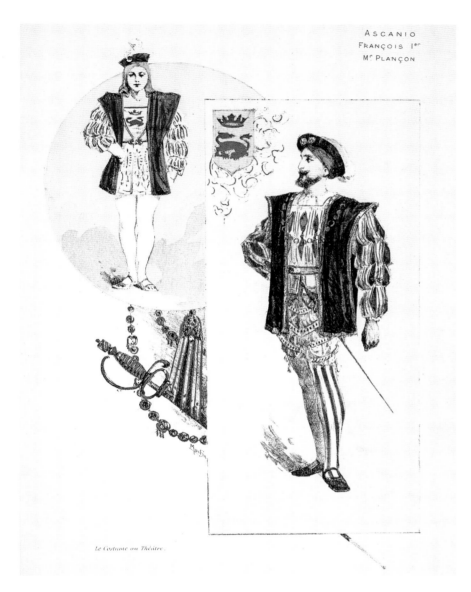

ASCANIO
FRANÇOIS I^{er}
M^r PLANÇON

Le Costume au Théâtre.

"我希望能成为一名为人民作画的画家,
而非一位纯粹追求艺术本身的艺术家。"
——阿尔冯斯·慕夏

为奥斯卡尼奥歌剧院绘制的戏服,1890 年
以插图形式刊登于《剧场戏服》(*Le Costume au Théâtre*)杂志
由中央美术图书馆出版

　　凭借杰出的绘画技巧与长期的经验,慕夏通过承接一些绘制插图的工作,很快解决了经济上的燃眉之急。他继续为菲利普·库伯的那些杂志绘制插图,与此同时,他开始将自己的绘画作品投递给布拉格和巴黎的一些出版社。得益于出版业在这两个城市的繁荣发展,绘制插图这项业务为年轻的艺术家们提供了层出不穷的工作机会。慕夏的插图作品开始被刊登在一些时尚的艺术和文学杂志上,例如布拉格的《看世界》和巴黎的《大众生活》。当时的许多插图画家并无意将自己的艺术才能全部倾注于绘制插图作品中,因为他们认为雕刻或平版印刷会使他们的作品"变形"。然而,与他们不同的是,慕夏始终对他的插图工作十分重视。为了完成插图任务,他认真地研习每一个对象,并从日常生活和对不同媒介的学习过程中提取各种有价值的内容,作为手绘的素材。在解释他这种绘图方法的时候,慕夏写道:"在离开克拉罗斯艺术学院以后,我发现自己处于一种没有接受完整的专业教育的尴尬境地之中。我不得不为了生计而工作,同时我

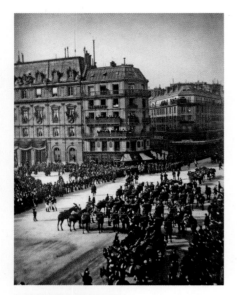

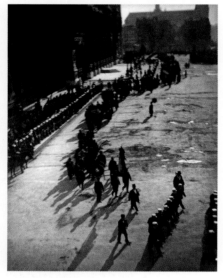

为法国总统玛利·弗朗索瓦·萨迪·卡诺送葬的队伍，巴黎，1894 年 7 月 1 日

从由九张相片组成的系列中选取的两幅相片，由玻璃底片相机拍摄

慕夏通过不断按动相机的快门来捕捉送葬过程中拥挤的人群和成排的士兵与政要。这种手法与今天的新闻拍摄胶片十分类似。这些相片还体现出慕夏十分热衷于占据一个制高点来观察远处的人群所构建出的抽象图案。

还必须继续完成我的学业。我将每一份工作委托都视为对生活的一次学习经历。"

作为一名恪尽职守、诚恳可靠的插画家，慕夏逐渐在巴黎的编辑和出版商间建立了自己的声誉。亨利·布勒利耶——《Le Petit Francais Illustré》的主编是最早发现慕夏才华的编辑。这是一份创办不久的青少年周刊，主要刊登一些连载插图故事。慕夏陆续为该周刊绘制了一些插图，并于 1891 年得到了一份来自阿尔芒科林出版社的合约。这是一项非常重要的工作，慕夏应邀与乔治斯·罗什格罗斯一起，共同为查尔斯·塞尼奥博斯所著的《德国历史现场暨纪要》一书绘制插图。在当时，塞尼奥博斯是一位声名鹊起的索邦学院的学者，而罗什格罗斯则是炙手可热的沙龙画家之一。对于慕夏而言，这是对他艺术生涯的第一次专业性认可。他获得了与像罗什格罗斯这样的知名艺术家并肩作战的资格。然而，对于一名爱国的捷克人，这项工作最初曾让慕夏陷入进退维谷的窘境。一方面，它无疑会使慕夏得到更广泛的公众认可；而另一方面，这毕竟是一本有关德意志民族历史和文明的书籍，当中必然涉及与包括捷克人在内的各斯拉夫民族的冲突。好在塞尼奥博斯的行为清晰而公正，慕夏开始认可德意志文化的贡献，并决定为本书的其中一些篇章绘制插图。在这些篇章里，捷克民族在整个欧洲历史中同样扮演着至关重要的角色。《德国历史现场暨纪要》于 1897 年完成，出版于 1898 年。慕夏最终为本书绘制了 33 幅插图（见第 16 页），而罗什格罗斯则完成了七幅。这次经历对于慕夏后来构思的"斯拉夫史诗"可谓功不可没。

在此期间，巴黎的斯拉夫社团也向慕夏伸出了援手。瓦迪斯瓦夫·斯莱温斯基——一名来自波兰的画家，同时也是慕夏在克拉罗斯艺术学院结交的朋友，将慕夏领至位于大茅舍大街 13 号的夏洛特·卡伦夫人的餐馆。为生计苦苦挣扎的艺术家们常常出没于这家小餐馆，他们只需向慈祥而和蔼的夏洛特夫人支付很少的费用，甚至有时拿自己的习作作为筹码交换，便可享用丰盛而美味的佳肴。同时，他们还向善良的夏洛特夫人倾诉自己的境遇，并可得到一些有用的建议。斯莱温斯基还在这家餐馆的楼上找到了一个小房间，作为慕夏的栖身之所。于是，慕夏便成了这个"国际波希米亚群体"中的一员。这里居住的大多是斯拉夫人、斯堪的纳维亚人和法国人。另一位名为卡达尔的艺术家则为慕夏带来一份工作合同——为一份名为《剧场戏服》（见第 17 页）的杂志绘制插图。慕夏得以与卡达尔和一位主要活跃于蒙马特尔地区的瑞士平面艺术家泰奥菲尔·斯坦兰合作。

随着慕夏在插画界的名望越来越高，他的经济状况也随之得到了改善。他欣喜地用从出版商那里接到的第一笔佣金购买了一架风琴。这让他重新融入音乐社团的活动之中。1893 年年底，他为自己购置了第一台照相机——一台 4 in × 5 in 大小的使用玻璃底片的老式照相机。慕夏便是使用这台相机为自己和朋友们拍照，他们在镜头前摆出各种颇具戏剧效果的姿势，这些照片后来被用作慕夏的插图。从此时起，身着象征着各斯拉夫民族团结的俄罗斯衬衫的自画像形象（见第 92 页）便成为慕夏的艺术作品（特别是摄影作品）中一再出现

的主题。此外，通过拍照来进行场面调度（mise-en-scène）成为慕夏解读叙述的惯用办法，他还使用此法来开发和延伸自己作品中所描绘的人物。

高更便是慕夏于这段时间拍摄的朋友之一。1891年年初，高更在他初次前往大溪地之前，在夏洛特夫人的餐馆里遇见了慕夏。1893年夏天，当高更回到巴黎的时候，与慕夏重续了他们的友谊。当时，慕夏居住在一间带有工作室的稍微大一点的房子里，这间房子就坐落于夏洛特夫人的餐馆对面——大茅舍大街8号。于是，慕夏邀请身无分文的高更与自己同住一段时日。部分得以保存至今的旧照片记录了一些高更的非正式肖像：赤裸着下半身的高更正坐在慕夏的风琴前面（见第93页，左图）；在另一张相片里，高更正在为慕夏的一幅插图摆姿势。这幅插图是为朱迪思·戈蒂埃的小说《白象回忆录》所作，这本小说曾于1893年9月至1894年1月连载于《Le Petit Francais Illustré》杂志上（见第19页）。

1894年夏天，慕夏的努力得到了回报，他出乎意料地得到了艺术界的高度认可。他的四幅以《德国历史现场暨纪要》的插图为蓝本的研究习作（见第16页），在5月开幕的巴黎沙龙美术展上展出，不仅如此，慕夏还因此获得了荣誉奖。所有夏洛特夫人餐馆的人们都为慕夏的这一成功而欢欣雀跃。然而，就在这狂欢的场合，一则骇人听闻的新闻随之传来：法国总统玛利·弗朗索瓦·萨迪·卡诺遭到暗杀，一名20岁的意大利无政府主义者于6月24日在里昂将其刺杀，这一消息震惊了整个法兰西民族。在此之前的几年间，巴黎先后发生了一系列无政府主义者所引发的爆炸事件，作为社会底层对不公平的社会制度的抗议。这无疑揭示了繁荣的美好时代的另外一面。慕夏的思想明显受到了这些暴力事件的影响。7月1日是卡诺国葬的日子。慕夏占据了一个高处，他利用这个有利的位置用他手中的相机捕捉到送葬队伍的活动过程。一份伦敦的报纸称之为"前所未有的奇观"。

1894年深秋，一位新成员来到了夏洛特夫人的波希米亚社群。在这里，慕夏见到了这位高更的朋友——奥古斯特·斯特林堡。斯特林堡在大茅舍大街12号的一个宿舍里住下，直到1896年2月。正是在这一时期，这位瑞典作家正在撰写他的自传体小说。这一段经历犹如一段"地狱危机"，从这本小说的书名《地狱》（1897）便可略窥一斑。在这段自我的精神斗争过程中，斯特林堡被密契主义和神秘主义强烈吸引。慕夏也被唯灵论的思想吸引，并很快开始经常性地与斯特林堡就种种哲学命题进行讨论。在这段友谊的催化下，一股斯特林堡所称的"神秘的力量"深刻地影响着慕夏的思想，并引导了他的一生。这种思想无疑为慕夏日后作品中所描绘的"看不见的力量"奠定了基础。"看不见的力量"作为表现主题背后的一个神秘的人物形象的方式，在慕夏后来创作的艺术作品中反复出现。

在1894年与1895年交替之际，当他在与斯特林堡共同探索精神世界的奥妙时，慕夏也正在经历他人生中最大的一个转折点。就在此时，一位被称为"神选的莎拉"的名叫莎拉·伯恩哈特的电影和舞台剧女演员走进了慕夏的生活，并成为改变他一生的催化剂。

LE DIRECTEUR DU GRAND CIRQUE DES DEUX MONDES.

上图
为朱迪思·戈蒂埃所著的小说《白象回忆录》
（Mémoires d`un Éléphant Blanc）所作的插图，
1894年由阿尔芒科林出版社出版

下图
保罗·高更正在为拍照摆姿势，这张照片被
用作小说《白象回忆录》的插图，1893年，
相片由玻璃底片相机拍摄

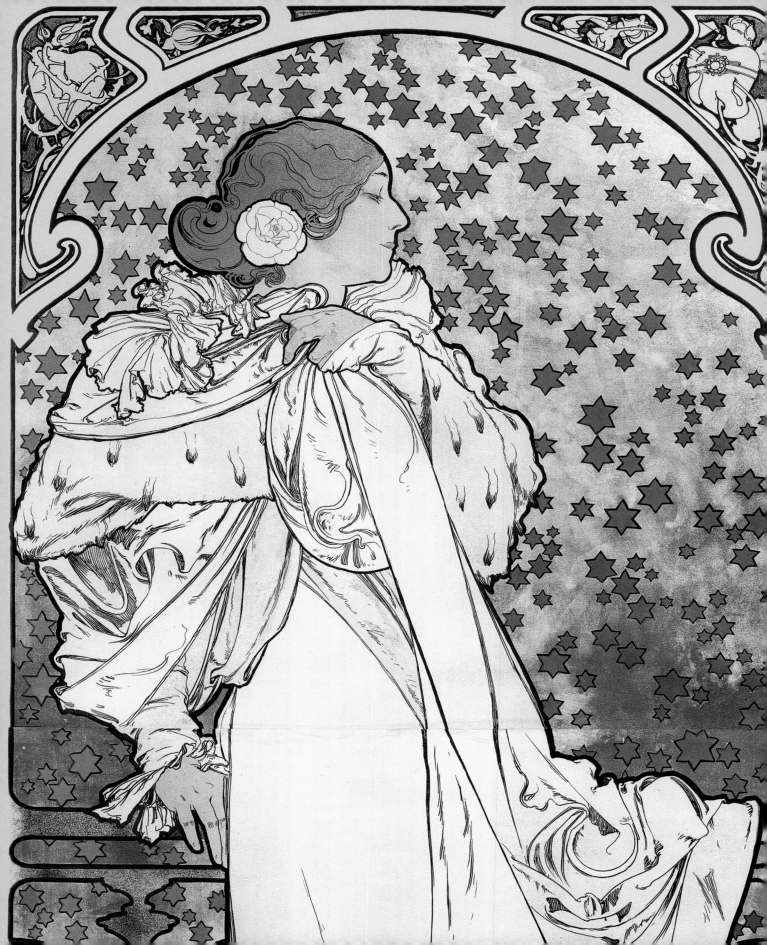

"神选的莎拉" 与新兴的艺术潮流

莎拉·伯恩哈特可谓世界历史上的第一位超级巨星，这远远早于好莱坞造星系统的创建和记载。她不仅是一位于传统意义而言极具天赋的演员，而且还有着非凡的个人魅力，吸引了成千上万的民众。在大众媒体文化迅速发展的时代，莎拉凭借敏锐的直觉深谙如何采用最有效的手段来提高自己在受众中的知名度。她是最先懂得利用摄影和现代印刷技术来展现自我的人，并赢得了广泛的观众。除此之外，她还将自己的名字租赁给商业产品。在一张摄影作品中，莎拉甚至躺在一副棺材里，这个标新立异的"沉睡于棺材中"的行为点燃了公众的想象力，并成为一个著名的神话。在那个时代，这一行为为她带来了前所未有的公众关注度，她很可能是当时全球最受关注的女演员。

1894 年底，慕夏开始为这位超级巨星工作。他的第一个任务是为歌剧《吉丝梦坦》的全新版本设计一张宣传海报。该剧将于 1895 年 1 月 4 日在"文艺复兴剧院"上演（见第 23、25 页）。伯恩哈特于 1893 年自己出资买下了这座剧院，在这里，她既是演员也是导演，同时还兼任制片人。该剧的初演日期为 1894 年 10 月 31 日，然而却在圣诞节之前终止演出。据推测，曾经有一幅用以宣传首演的海报，但没有保存下来。但可以肯定的是，这位"神选的莎拉"对那幅海报的设计并不满意，因此她在改编《吉丝梦坦》的同时，决定使用慕夏设计的新海报来宣传该剧。

根据慕夏自己的说法，故事发生于圣司提反节（12 月 26 日），始于伯恩哈特打给莫里斯·德·布伦霍夫——勒梅西埃印刷公司经理的一通电话。伯恩哈特要求布伦霍夫找人为她的歌剧《吉丝梦坦》设计一幅新的宣传海报，并坚持要在元旦之前完成。不凑巧的是，当时正值圣诞节长假，因此在所有经常为勒梅西埃印刷公司工作的画家之中，除了慕夏以外，没有一位有档期接这份工作。恰巧，慕夏当时就在现场，他正忙于替他的朋友卡达尔校样画稿。此时已经没有时间做其他的选择，一筹莫展且无计可施的布伦霍夫只好将这份工作交给慕夏，尽管慕夏在这个领域的经验尚且不足。然而，慕夏的这种叙述似乎

莎拉·伯恩哈特的站立全身像习作（*Sarah Bernhardt: study of full-standing figure*）
约 1896 年，铅笔和墨水纸面画，41.5cm×26cm

第 20 页
茶花女（*La Dame aux Camélias*），局部图，1896 年，彩色版画，207.3cm×76.2cm

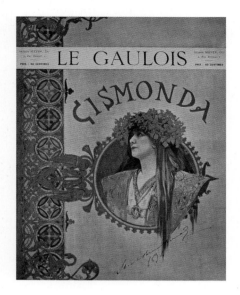

高卢人（*Le Gaulois*）
1894 年，版画，35 cm × 27 cm
为《吉丝梦坦》编订出版的圣诞节特别增刊
以杂志插图形式出版于 1894 年

第 23 页
吉丝梦坦（*Gismonda*），局部图
1894 年，彩色版画，216 cm × 74.2 cm

是在夸大"命运"的因素，这也许是出于他对神秘主义的倾向。要知道，作为一名在当时的巴黎声誉良好的插图师，以及对这个素材的熟悉程度，布伦霍夫的选择是非常合理而明智的。事实上，早在 1894 年 11 月，勒梅西埃印刷公司就已经要求派遣慕夏前往观看歌剧《吉丝梦坦》。此后，慕夏描绘了该剧"最值得一提的场景"，并被刊登在一份巴黎的报纸——《高卢人》的圣诞节特别增刊上。为了完成这项工作，慕夏先后绘制了大量的水彩画和素描，获得了《高卢人》报社的高度赞赏，被称为"美轮美奂的图形之美"。有了此次经历，慕夏无疑是所有为勒梅西埃印刷公司工作的画家中对该剧了解最为全面透彻的。

很显然，慕夏之所以能够在极度有限的时间里完成《吉丝梦坦》全新宣传海报的设计，是因为他对该剧颇为了解。另一方面，这与他曾为《高卢人》绘制了大量以该剧为主题的草绘和素描是密不可分的。慕夏选取了最令人难以忘怀的一幕场景——吉丝梦坦手执一束棕榈叶，站在周日的游行队伍中——这也诠释了慕夏对莎拉·伯恩哈特在本剧中所扮演角色的理解。技术因素也曾影响这幅海报的设计。为了能够展现站立的女演员的全身，垂直格式是慕夏的首选，然而这个格式却不符合标准印刷石版的大小比例。这个问题最终以一种较为经济的方案得以解决：图像被分成上、下两部分，再按照水平方向分别印在一块印刷石版上。印刷完成的图片先被从中间位置截开，然后各转 90 度，再上、下拼接在一起，从而实现这个大大超出常规的长度。除此之外，也许是因为时间太过仓促，慕夏将背景简化，仅仅保留了吉丝梦坦头部上方的拜占庭式马赛克瓷砖，其余位置则选择留白。而在早前的手绘草图中，慕夏绘制了许多精美的图案，将整个背景区域全部填充。无心插柳柳成荫，这样的构图方式竟然更符合伯恩哈特的审美，她曾经这样表述："舞台上最为至关紧要的元素是我们，是演员。这种类型的垃圾（过于繁复的舞台布置）会分散观众们的注意力。"

慕夏的努力得到了回报。伯恩哈特非常满意他的设计。这幅全新的《吉丝梦坦》宣传海报于 1895 年 1 月 1 日出现在巴黎市的诸多广告牌上，并引起了极大的轰动。在此之前，慕夏以一名书本插图师的身份为业内所知，而在此后，他很快成为法国首都最炙手可热的海报设计艺术家。

与此同时，巴黎进入了海报的黄金时代。彩色印刷术的迅速发展，在美好时代的消费主义思潮影响下人们对广告需求的日益增长，使得海报的艺术质量也有了显著提高。一些海报作品，例如朱尔斯·谢雷特、尤金·格拉塞和图卢兹·劳特累克设计的一些作品，已经突破并超越了其固有的作为宣传工具的职能，逐渐发展成一种视觉艺术的新形式。它们也因此获得了更多的关注，并成为一种收藏对象。慕夏在描述处于"世纪末"的巴黎之中的海报文化时这样写道："海报是启发民智的一个好素材。人们在上班的途中，会停下脚步观赏这些海报，并从中得到精神上的愉悦感。街道变成了露天的艺术展览馆。"

慕夏为《吉丝梦坦》设计的海报呈现于这些"露天的艺术展览"中。它的特点鲜明，仿佛一阵扑面而来的清风，可以这样形容：这是一幅真人大小的"神

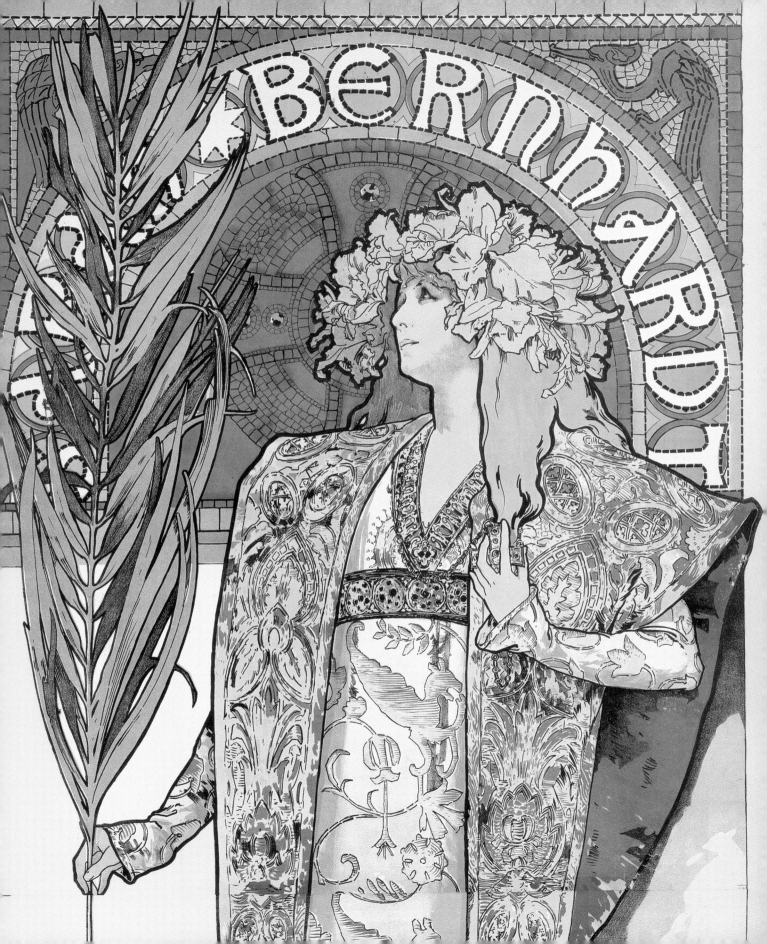

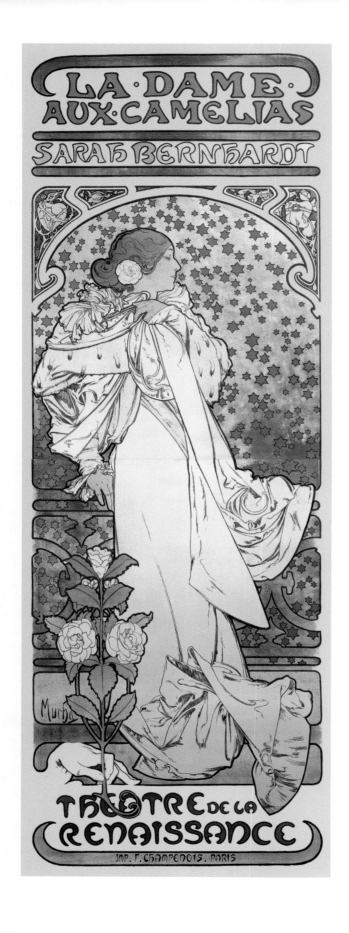

选的莎拉"的肖像，与众不同的表现形式令人印象深刻；拜占庭风格的马赛克图案、女主角的兰花头饰和她手中的棕榈枝营造出神秘而富有异国情调的效果；细腻而精湛的绘图手法将流动的线条很好地表现了出来；高雅而内敛的色彩与当时巴黎海报中常见的那些过于明亮的色调形成鲜明的对比。总而言之，所有这些因素决定了慕夏的这幅海报成为一件端庄典雅的作品——这样的高水准在当时的广告图中十分罕见。慕夏设计的这幅海报赢得了众人铺天盖地的赞誉，其中包括捷克画家卢德维克·库巴。库巴曾这样评价这张海报作品：细腻柔和的色调及精美的拜占庭图案的装饰效果所带来的影响力如此之强大——甚至可被喻为某种"启示"。伯恩哈特为自己"发现"了这样一位极有天赋的海报画家而雀跃不已，于是她与慕夏签下了一份合约，要求慕夏为她的戏院、宣传海报、舞台布景、戏服及珠宝设计和绘制样式，甚至还聘用慕夏作为她的艺术顾问。这项合约从 1895年开始，一直持续到 1900 年。在这

茶花女（*La Dame aux Camélias*）
1896 年，彩色版画，207.3 cm × 76.2 cm

歌剧《茶花女》源于亚历山大·仲马（小仲马，1824—1895）的同名小说，并于 1852年被搬上歌剧的舞台。伯恩哈特于 1896 年 9月 30 日首次演出新的版本。这幅海报便是为这次首演准备的。慕夏将悲剧的女主角卡米尔描绘成一个身着精致礼服的现代巴黎女子。这幅海报不仅颠覆了本剧昔日的古板形象，还对当时的时尚潮流产生了深刻的影响。

些年里，慕夏又为伯恩哈特设计了六幅海报:《茶花女》(见第 20、24 页)《罗朗萨丘》(见第 27 页)、《莎玛丽丹》(见第 29 页)、《美狄亚》(见第 31 页)、《托斯卡》(1899 年) 以及《哈姆雷特》(见第 30 页)。慕夏在设计这几幅海报时都采用了与《吉丝梦坦》的宣传海报风格相同的体例:狭长的竖形格式 (高度与宽度的比例大约为 3 : 1)，女主角独自一人立于画面之中，身着每部剧中最能体现角色特点的戏服。画中的女主角身后都竖立着一个拱形或是散发着光芒的平面，与那些教堂祷告的绘画十分相似——这也正是慕夏从童年时期就开始熟悉的图像。

事实证明，伯恩哈特与慕夏之间的合作让二人均获益匪浅。慕夏始终坚持一贯的设计理念，并一再使用伯恩哈特的形象作为不变的主题，这已成为一种持久的标志性图像 (见第 28 页)，日益加固了伯恩哈特国际巨星的地位。自 1896 年起，伯恩哈特在其美国之旅所使用的所有宣传海报，均出自慕夏的设计。而对于慕夏而言，与伯恩哈特的结盟影响了他生活的各个

吉丝梦坦（*Gismonda*）
1894 年，彩色版画，216 cm × 74.2 cm

在这幅海报中，慕夏将伯恩哈特描绘成一个身着长衫、佩戴兰花头饰的散发着异域风情的拜占庭贵族妇女的形象，她的手中举着一束棕榈枝。这套戏服被用于本剧的最后一幕，也是该剧的高潮部分——吉丝梦坦加入了棕榈周日游行的队伍之中。就画面的构图而言，慕夏将真人大小的人物安置在一个拱形的平台之上，旨在刻画吉丝梦坦的尊严和个性之美，而非简单地表现其现实价值或是讲述一个故事。

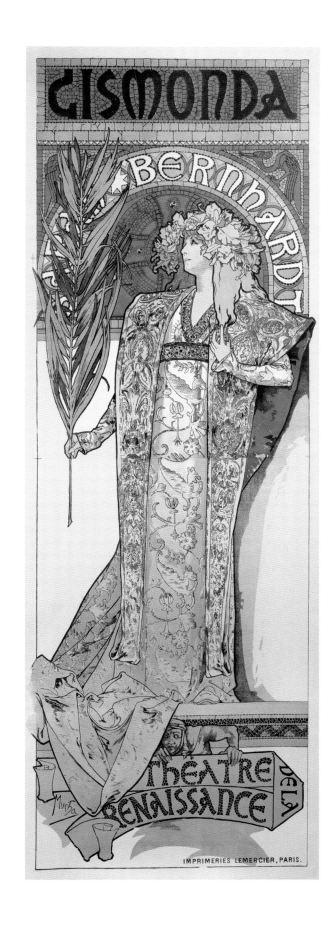

莎拉·伯恩哈特的头像（*Head of Sarah Bernhardt*）
1896年，《罗朗萨丘》习作
铅笔画，25 cm × 21.5 cm

"她（莎拉·伯恩哈特）的身上具有一种古典的贵族气质，极富表现力……与此同时，她的一举一动都带有某种特殊的魔力……她容貌的每一个特征，她衣着的每一次摆动，都深受她的精神需求的控制调节。"
——阿尔冯斯·慕夏

方面，无论是经济状况还是社会关系——他因此得到了更多的媒体关注以及曝光于公众视线的机会。不仅如此，伯恩哈特还成为慕夏的缪斯女神、精神导师和终生挚友，也正是通过这份友谊，慕夏成长为一名艺术家。通过密切观察这位世界级女演员在舞台上和排练过程中的一举一动，慕夏对戏剧的表达也有了更深入的理解。后来，慕夏在描述他对这位女演员的印象时写道："她容貌的每一个特征，她衣着的每一次摆动，都深受她的精神需求的控制调节。"他还写道："她的一举一动都带有某种特殊的魔力。"慕夏沿用了当时的作曲家雷纳尔多·哈恩的比喻——"螺旋定则"，来描绘伯恩哈特或站、或转身、或坐下的举动时，身上的服饰如行云流水般围绕着她的身体流淌。接下来的几年中，在慕夏设计的以这位曼妙的女性形象为主题的海报作品中，这样的细节也开始渐渐得以体现。画中的女子经常将一块布或卷须一圈一圈地围绕于自己的身体上。

《吉丝梦坦》的成功，加上他作为被伯恩哈特发掘出来的天才，为慕夏带来了源源不断的合约，它们从数目众多的出版商和印刷公司中如洪水一般涌来。其中，巴黎的印刷商 F. 尚普努瓦占得先机，因为他先人一步地洞悉了慕夏的海报作品中所暗含的巨大商机。尚普努瓦慷慨地承诺向慕夏每月支付一笔高额薪水，作为回报，尚普努瓦有权翻印慕夏所有的设计作品。1896 年，慕夏与这位印刷商签订了独家协议。由于经济状况的大大改善，慕夏得以搬进一栋漂亮的建筑之中。这栋建筑位于圣宠谷大街 6 号，最初是由著名的巴洛克风格建筑师弗朗索瓦·芒萨尔所建。慕夏租用了其中一套三居室的公寓，以及一间带有大窗户的工作室。

尚普努瓦为慕夏带来了大量设计海报的订单，让他忙得无法抽身。这些订单包括一些十分著名的品牌，例如 JOB（卷烟纸，见第 6 页）、鲁纳尔（香槟酒）、勒菲弗 - 莜泰丽（饼干，见第 46 页）、雀巢（婴儿食品）、酩悦（香槟，见第 43 页）、韦弗利（美国自行车）和普菲达（英国自行车，见第 47 页）。此外，慕夏还与尚普努瓦开创了一项全新的业务——装饰面板。这些面板主要是一些完全没有文字的海报，纯粹为了装饰的目的而设计。通过大批量的生产，更多的公众得以购买这些装饰面板。于是，它成为艺术的另一种形式，可以陈列于普通家庭之中。

慕夏设计的第一套装饰面板题为"四季"，出版于 1896 年。这是一套由四张海报所组成的系列，四个姿态特征各异的女性分别代表了一年中的四个季节（见 38—39 页）。这个系列相当炙手可热，乃至在 1897 年和 1900 年，慕夏又分别再次推出了相同主题的新设计。随后，其他系列的装饰面板也同样受到了公众的追捧，例如《花》（见第 44—45 页）、《艺术》（1898）、《一日中的不同时分》（1899）、《宝石》（1900）以及《月亮和星星》（1902）。慕夏也曾设计过一些成对的面板，例如《拜占庭发饰》（见第 40、41 页），以及单独的面板，例如《遐想》（见第 4 页）。

在 1896 年至 1904 年这段时间里，慕夏为尚普努瓦设计绘制了超过 100 幅海报，其中大多都被以各种不同形式转印。有些版本被专门印在幕布上，这种

罗朗萨丘（*Lorenzaccio*）

1896 年，彩色版画，203.7 cm × 76 cm

《罗朗萨丘》是由阿尔弗雷德·德·缪塞
（1810—1857）于 1834 年写下的著名戏剧，
背景设定为 16 世纪的佛罗伦萨。伯恩哈特
于 1896 年 12 月 3 日首次演出该剧。这一次，
伯恩哈特扮演的是一个男性角色——伟大的
罗朗萨丘（又名罗朗索）。罗朗萨丘刺杀了
亚历山大·德·梅迪西——佛罗伦萨的暴君
公爵和他的表亲。为了体现罗朗萨丘风流倜
傥的公子形象，慕夏用拱形的窗户作为背景，
映衬和烘托出罗朗萨丘"S"形的优雅身体
曲线，并同时着重刻画伯恩哈特的面部表情，
以此勾勒出这位正在沉思和酝酿一场谋杀的
英雄的形象。

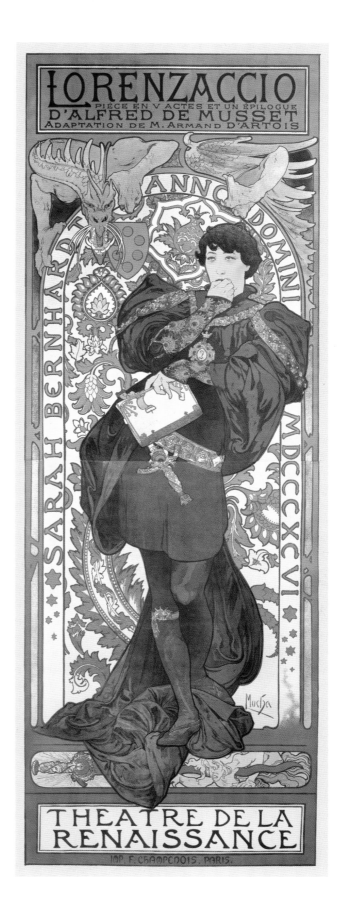

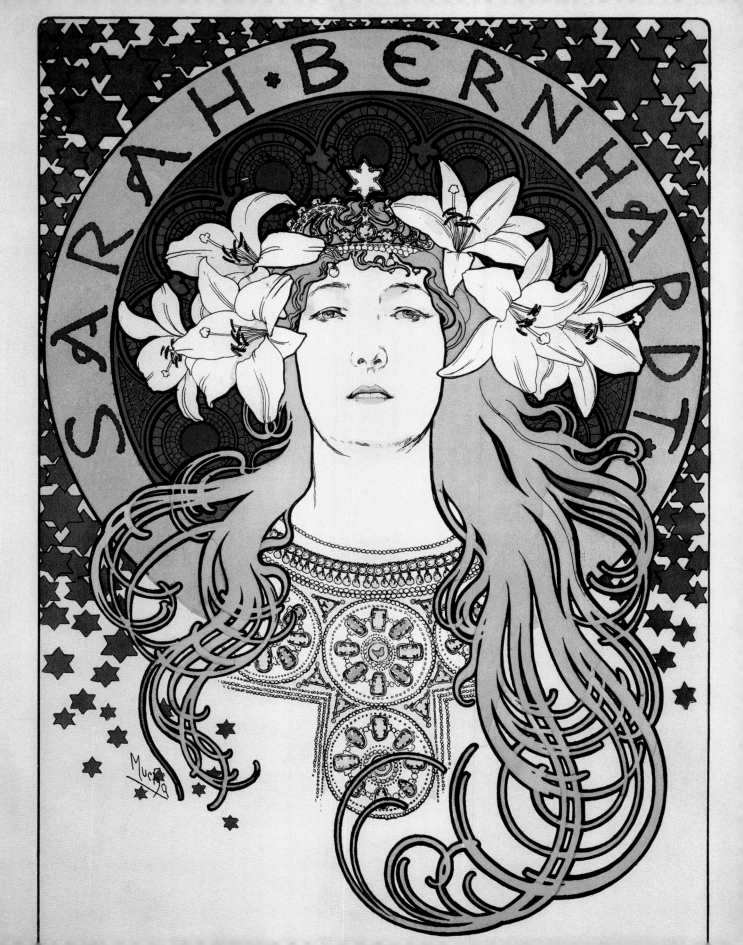

第 28 页

出演梅丽珊卓的莎拉·伯恩哈特（*Sarah Bernhardt as Mélissinde*）
1897 年，为《羽毛》杂志所绘的艺术海报
彩色版画，69 cm × 51 cm

在这幅海报中，伯恩哈特被描绘成戏剧《远方的公主》中梅丽珊卓公主的形象。该剧的作者是爱德蒙·罗斯坦德（1868—1918）。1896 年 12 月 9 日，伯恩哈特荣获最佳女主角。这幅海报便是慕夏为了庆功宴设计的，同时借以宣布即将出版在《羽毛》杂志上的关于伯恩哈特的专题文章。海报大获成功，尚普努瓦于是决定将这幅海报的设计略作改变，去掉所有文字，正如我们在这张图片里看到的一样，成为一个供收藏家们收藏的版本。该设计同时还以明信片形式转印。

莎玛丽丹（*La Samaritaine*）
1897 年，彩色版画，173 cm × 58.3 cm

《莎玛丽丹》于 1897 年 4 月 14 日首演。该剧的主题借鉴了《圣经》中一个有关撒玛利亚妇人福蒂娜的桥段（《约翰福音》，第四章：1—30）。海报中的伯恩哈特被描绘成福蒂娜的模样，手持一口大水缸，暗示着她与耶稣的相遇，以及她渴望成为耶稣的追随者中的一员的强烈意愿。在她身后靠头部的位置，有一道用希伯来字母（读作"耶和华"）装饰的光晕，以及用希伯来字体格式所写的"莎拉·伯恩哈特"，这些元素大大烘托了戏剧的氛围。

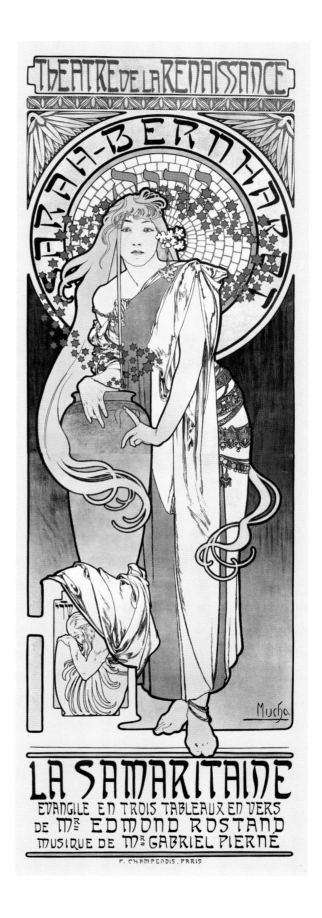

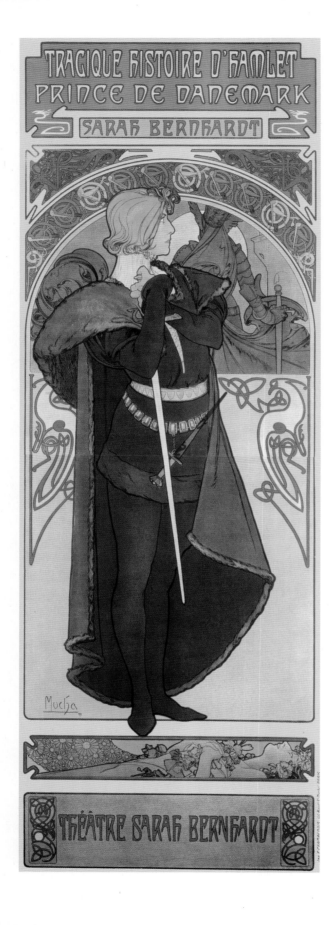

哈姆雷特（*Hamlet*）
1899 年，彩色版画，207.5 cm × 76.5 cm

这个法语版本的舞台剧改编自英国作家莎士比亚的名作《哈姆雷特》，并于 1899 年 5 月首演。莎拉·伯恩哈特担当演出与本剧同名的男主角的角色。在这幅由慕夏设计的宣传海报中，由凯尔特风格的图案装饰的拱形背景，映衬出哈姆雷特茕茕孑立的身影。在为海报设计绘制草图的时候，慕夏以与海报真实大小比例完全相同的尺寸准备了许多轮廓精致的设计，以便于制图员和石版印刷工人在转印过程中能够尽量忠实于他的初始设计。

为《哈姆雷特》设计的海报草图，1899 年
炭笔在描图纸上作画，201 cm × 77.2 cm

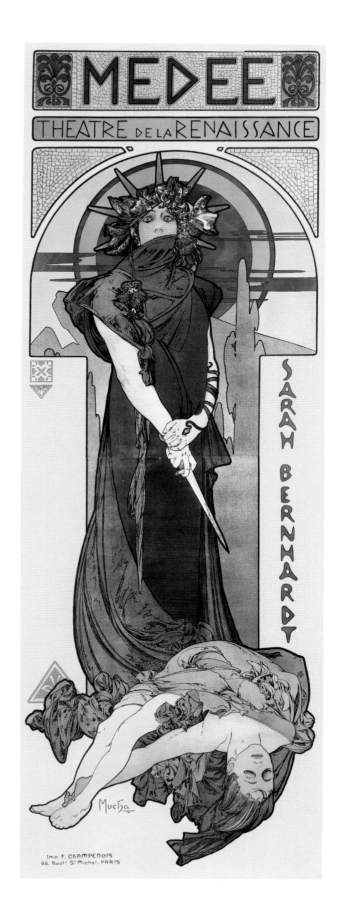

美狄亚（*Médée*）
1898 年，彩色版画，206 cm × 76 cm

本剧改编自欧里庇得斯（约公元前 480—前 406）所著的同名希腊经典作品。改编的版本由卡图·卢斯门德斯（1841—1909）写于 1898 年。莎拉·伯恩哈特担任带有悲情色彩的女主角，她在丈夫杰森背叛并离开自己以后，亲手杀害了与杰森生育的两个孩子。本剧首演于 1898 年 10 月 28 日。慕夏设计的这幅海报捕捉到了冷酷人物美狄亚悲剧色彩的精髓，陷于极端的震惊之中的美狄亚发着呆，她僵硬的手还握着那把血迹斑斑的匕首。

恋人（*Amants*）

1895 年，彩色版画，106.5 cm × 137 cm

这是慕夏与莎拉·伯恩哈特签署长期合约后
所设计的第一幅戏剧海报。这幅海报是为了
宣传莫里斯·多奈所著的喜剧《恋人》绘制
的。该剧于 1895 年 11 月 5 日首演，莎拉·伯
恩哈特并未参与该剧的演出。与慕夏为这位
伟大的女演员设计的海报不同，他在这幅宽
尺寸海报的画面里描绘了众多人物。海报的
构图分成三个场景部分，在画面的左上角有
一个布袋木偶戏表演，画的右上角展现的
是一个悲剧色彩的情节，画面下方部分的主
体则由一场派对的场面主导，其中三位衣着
时尚的女性形象为整体构图营造出一个和谐
的旋律基调。

第 34 页
情迷巧克力（*Chocolat Idéal*）

1897 年，彩色版画，117 cm × 78 cm

35 页
默兹啤酒（*Bières de la Meuse*）

1897 年，彩色版画，154.5 cm × 104.5 cm

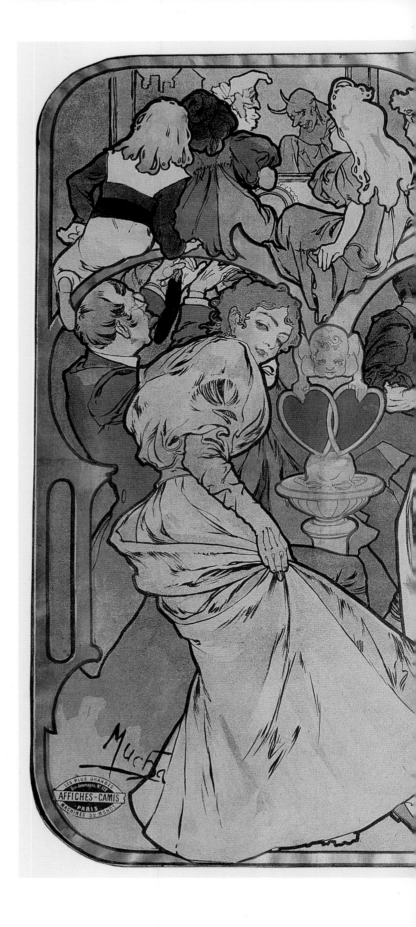

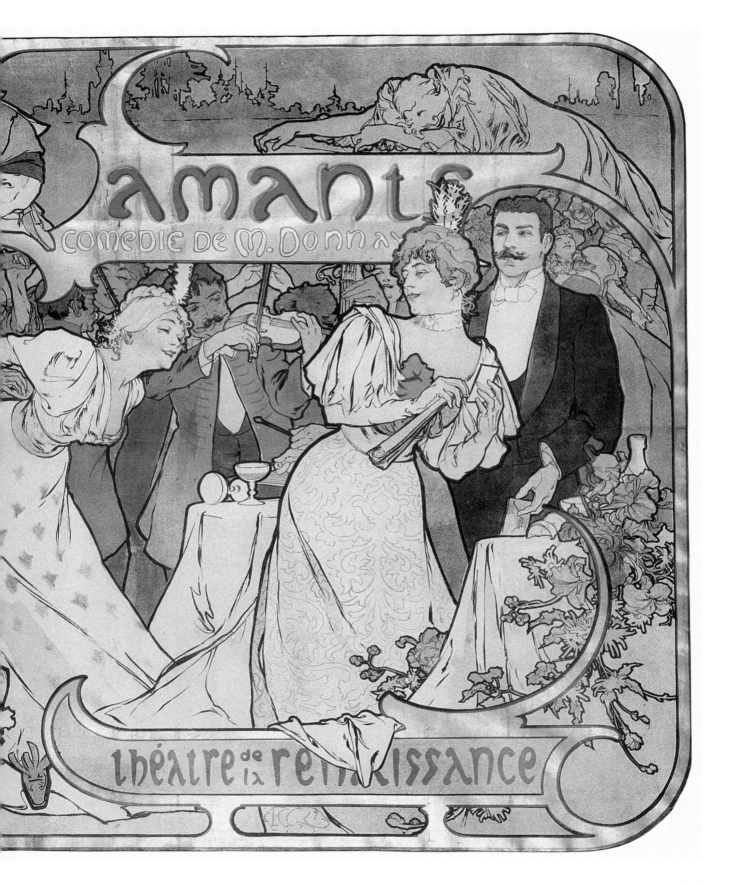

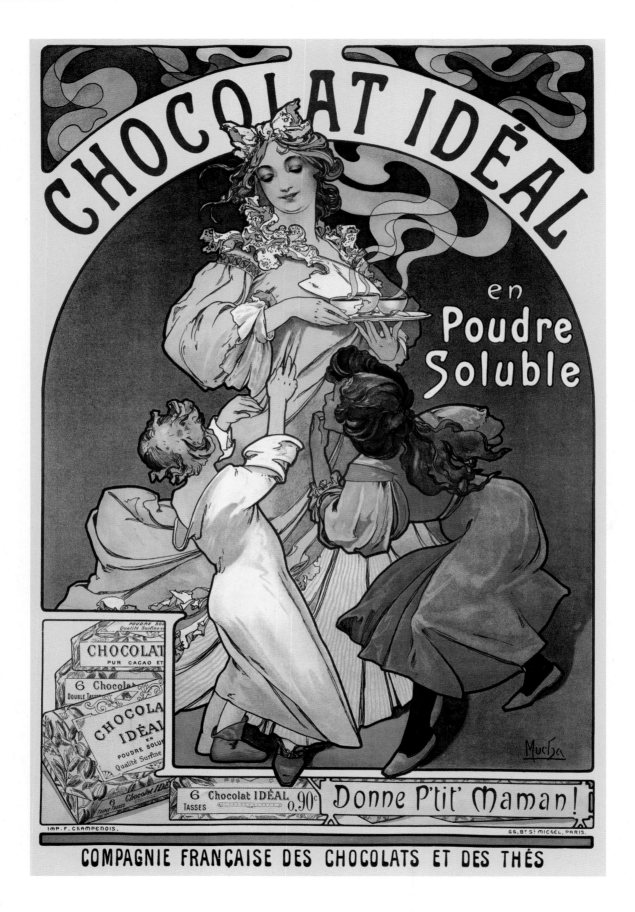

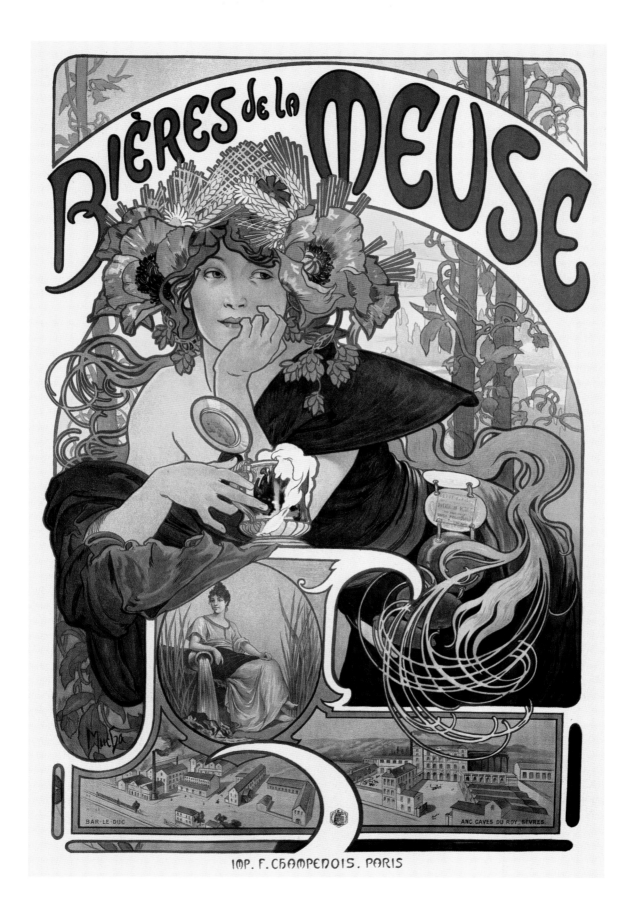

修道院啤酒（*La Trappistine*）
1897 年，彩色版画，206 cm × 77 cm

第 37 页
星座（*Zodiac*）
1896 年，彩色版画，65.7 cm × 48.2 cm

这是慕夏设计的最广受欢迎的海报。画面描绘的是一位高贵的女子清晰而引人注目的轮廓，她佩戴着精美而繁复的珠宝，象征着画中女子尊贵的身份，象征黄道十二宫的星座环绕着排列在圆形背景之中。这个设计最初是为尚普努瓦的公司所制的日历。其后，《羽毛》杂志的主编莱昂·德尚购买了该设计的经销权，并以日历形式进行销售。与此同时，该设计还被《羽毛》杂志冠名，作为装饰面板出售。

第 38—39 页
四季（*The Seasons*）
1896 年，彩色版画，54 cm × 103 cm

这个设计描绘的是一个流行而经典的主题。慕夏将四季拟人化——用四个仿若仙女的女性形象分别表现，绘制出由四块装饰面板所组成的一个系列。每一个画面都以与各个季节相对应的季节性景观作为背景，同时捕捉到了属于各个季节的氛围——天真纯洁的春季、风情万种的夏季、硕果累累的秋季以及冷若冰霜的冬季。与此同时，四幅画面又成为一个有机的整体，共同表现自然界的和谐循环。该系列装饰面板获得了巨大的成功，它们被改编成多种形式出售，其中包括将四幅画面同时印在一块面板中的装饰画。

第 40 页
拜占庭发饰：褐发（*The Byzantine Heads: Brunette*）
1897 年，彩色版画，34.5 cm × 28 cm

第 41 页
拜占庭发饰：金发（*The Byzantine Heads: Blonde*）
1897 年，彩色版画，34.5 cm × 28 cm

在这两幅成对的装饰面板版画中心的圆形框架里，描绘的是两位佩戴着拜占庭风格奢华头饰的女子。精美的提花花纹图案装饰着圆形框架的周围，这种装饰元素在摩拉维亚的传统手工艺品中十分常见。

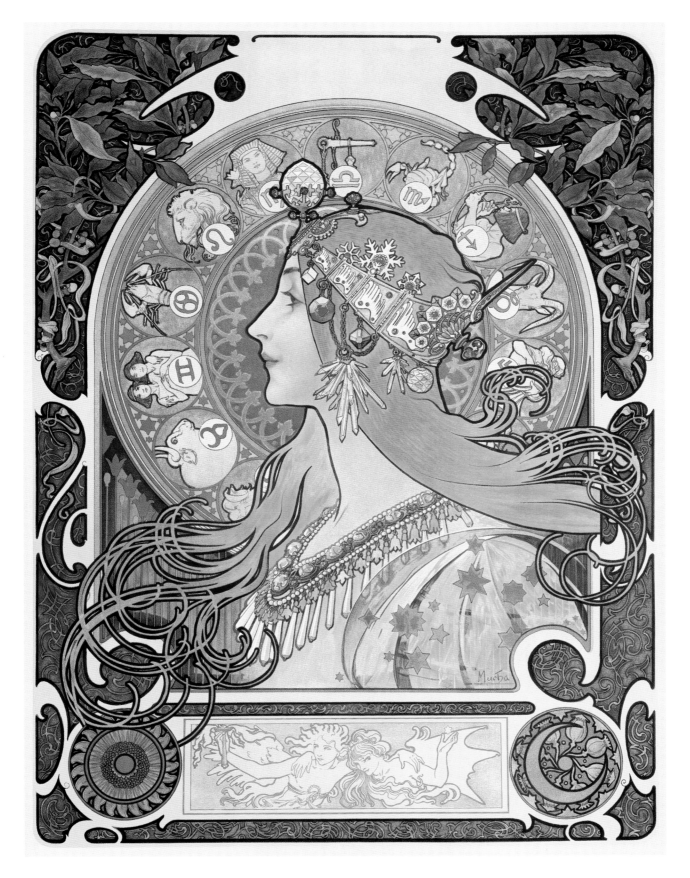

37

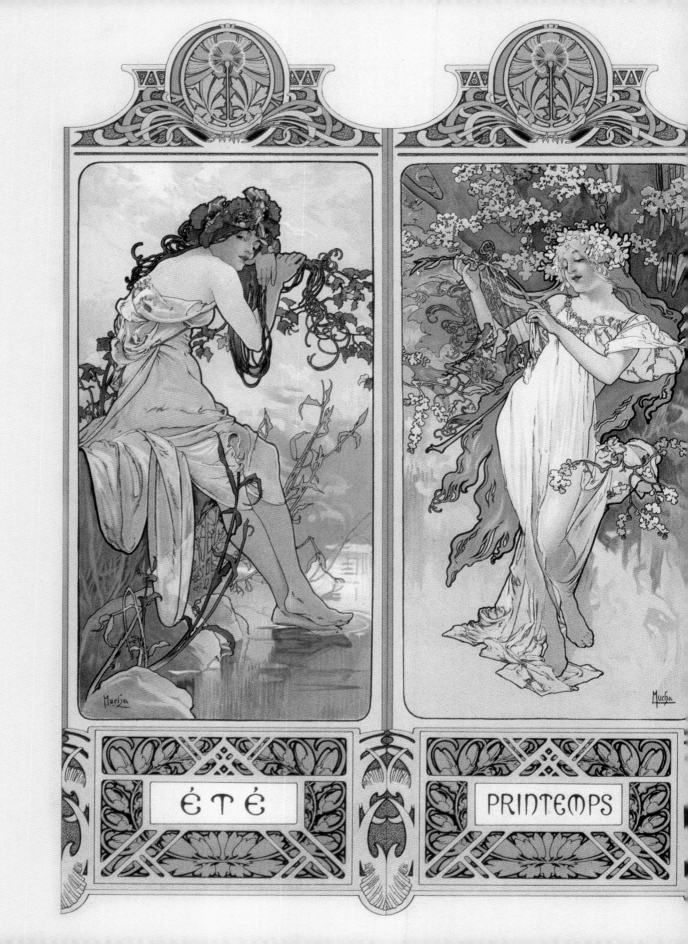

ÉTÉ

PRINTEMPS

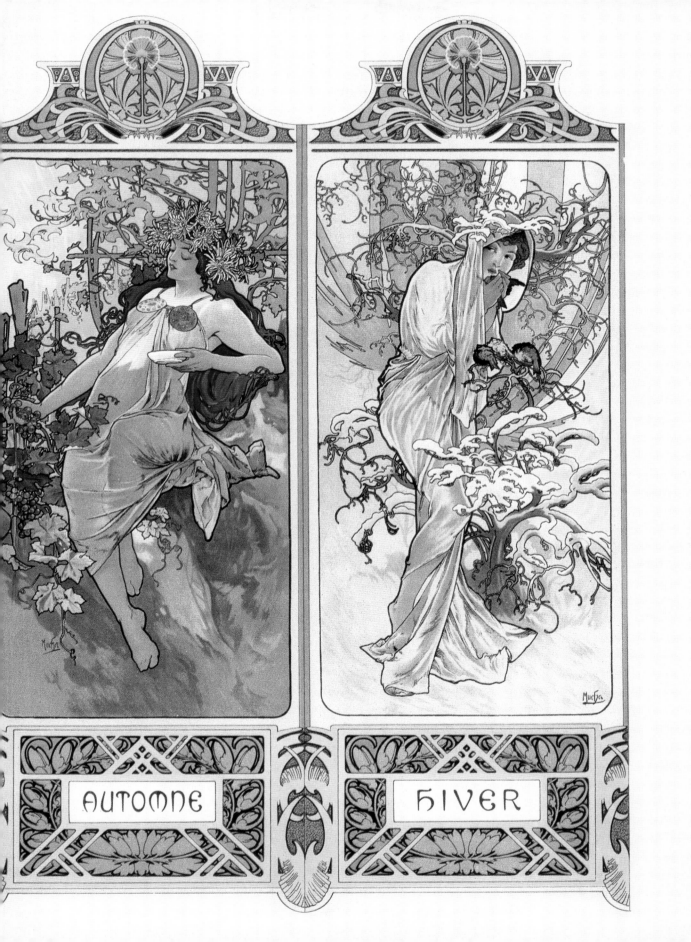

AUTOMNE HIVER

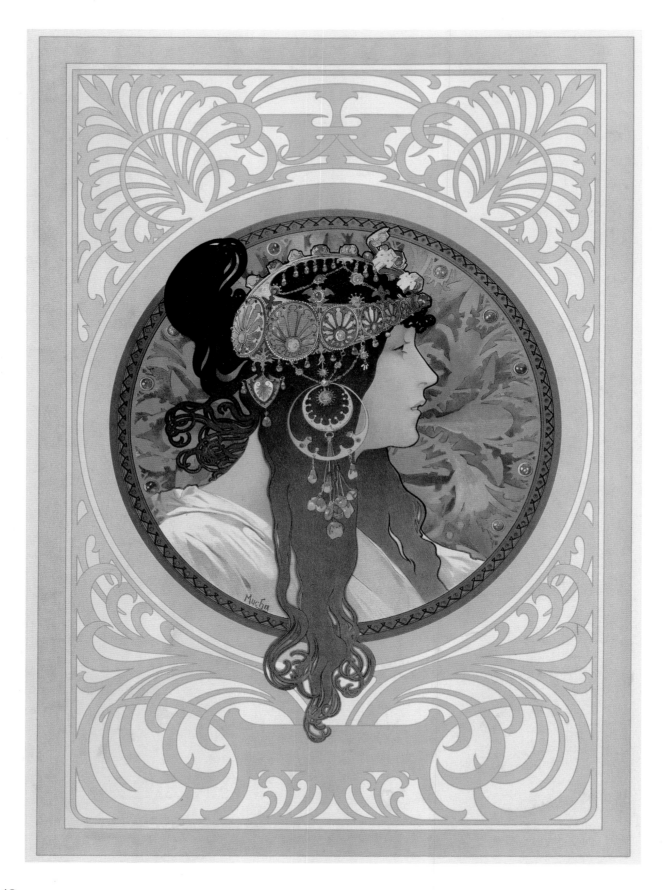

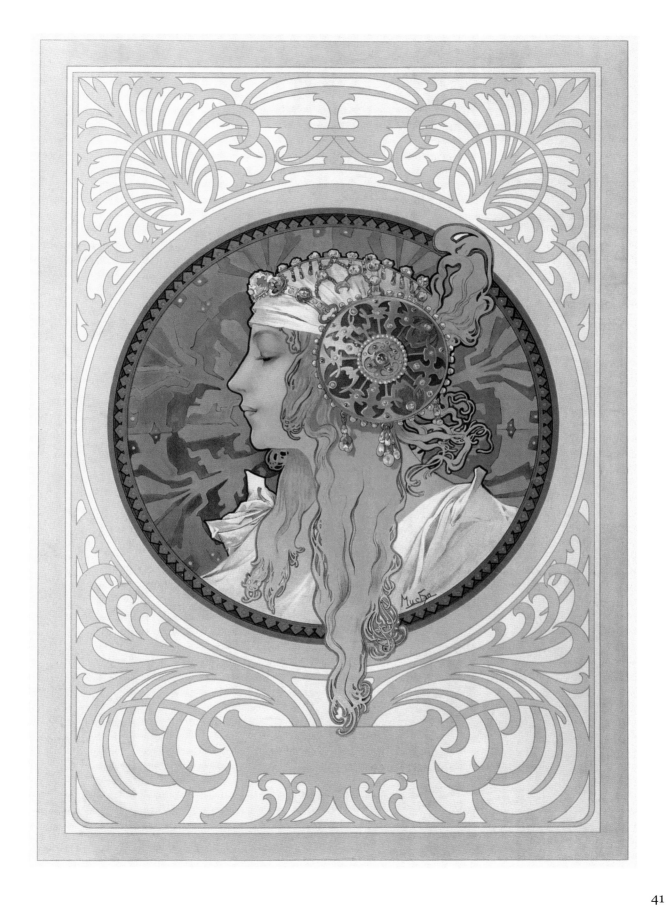

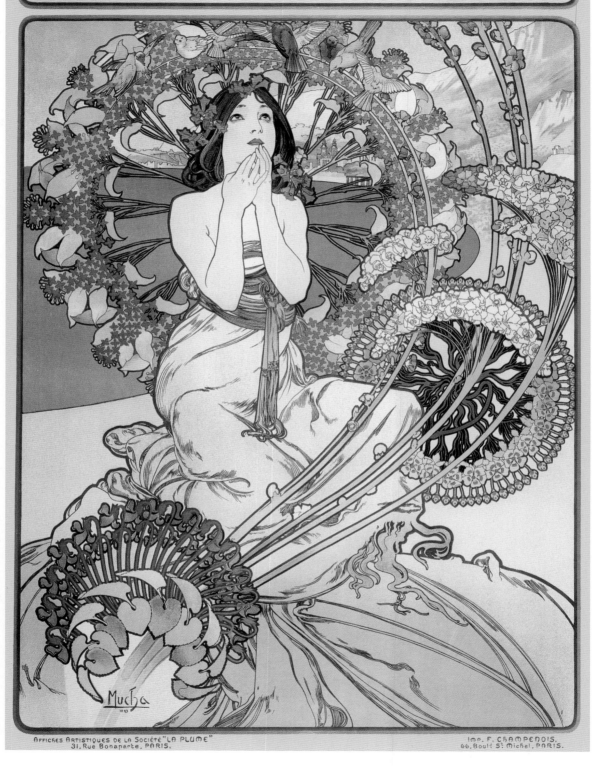

MONACO·MONTE-CARLO

AFFICHES ARTISTIQUES DE LA SOCIÉTÉ "LA PLUME"
31, Rue Bonaparte, PARIS.

Imp. F. CHAMPENOIS,
66, Boul? S? Michel, PARIS.

使用日本纸和染料的材质主要面向经济实力雄厚的收藏家；有些则被缩印成较小的尺寸，以便将多张装饰海报囊括进一块面板之中；还有一些则被制作成日历和明信片。随着慕夏设计的这些海报图样被大批量地生产和销售，愈发闻名遐迩的慕夏借此成为"新艺术运动"的领军人物。这股国际性的装饰风格在20世纪初期席卷了整个欧洲和美国。

然而，慕夏本人对于"艺术"的见解，却与被广泛认知的"新艺术运动"艺术家的身份有些出入。根据慕夏的儿子同时也是其传记的作者吉日·慕夏所述，慕夏对于"新艺术运动"以及其他同样被贴上"新艺术运动"标签的艺术家们的作品并不苟同。如果被问及，慕夏大约会这样回应："这是什么，新艺术？……艺术永远不可能是新的。"在他看来，艺术是永恒的，且永远不会成为过时的潮流；与此同时，他还反对所谓"为了艺术而艺术"的趋势，他认为这种观点从根本上强调的是对"新"形式的追求，而忽略了内容——艺术家所需要传递的信息。尽管如此，作为一名为大众所熟知的艺术家，毫无疑问的是，慕夏的艺术事业的崛起，与1890年代中后期巴黎艺术界的发展是密不可分的。

1895年，慕夏开始成为一位声名鹊起的海报设计师。就在同一年，一名出生于德国的艺术品交易商人西格弗里德·宾在巴黎开了一间名为"新艺术"的画廊。作为日本趣味主义的主要倡导者，早在1870年代，宾就率先开始将日本艺术引进西方世界。他期望这间画廊能够成为展现当代艺术与设计的新路径——将东方艺术与西方艺术汇聚在一起，同时打破高雅艺术和装饰艺术之间的界限。宾展出了一些与他志同道合的艺术家的作品，包括亨利·范·德·维德、路易斯·康福特·蒂梵尼、埃米尔·加勒、勒内·拉利克、乔治·德·弗尔和纳比派的成员们。

随着宾的成功经营，这间"新艺术"画廊已经成为这种新的艺术风格一个非常有影响力的中心。"新艺术"风格便是以这间画廊的名字冠名的，"新艺术"成为定义这种艺术发展的新趋势的术语。尽管慕夏从未与宾合作过，但他与宾的合伙人私交甚笃。不仅如此，慕夏的绘画风格还与这些艺术家的作品有异曲同工之处，例如夸张的曲线、大胆的轮廓以及以花草为主题的装饰图案。因此，不难想象的是，在公众的心目中，慕夏与这个"新艺术运动"的学派有着千丝万缕的联系。

这种正在崛起的"新艺术"风格逐渐得到了受众的广泛青睐。这些作品以转印的形式出现在越来越多的艺术杂志之中。平面艺术开始成为这类杂志关注的焦点。在这些杂志之中，由诗人和小说家莱昂·德尚创立于1889年的《羽毛》，因其颇为推崇平面艺术而众所皆知。1893年，《羽毛》发行了一期特刊，专门介绍海报发展的历史。1894年，德尚使用杂志出版社内部的一间办公室，建立了一个名为"美分沙龙"（Salon des Cent）的工作室，用以展览那些与《羽毛》杂志有合作关系的艺术家们的作品，包括儒勒·西勒、格拉塞、图卢兹－劳特累克、德·弗尔、纳比派的成员们，以及保罗·伯松等，他们中的许多人

第 42 页

《摩纳哥·蒙特卡洛》（*Monaco · Monte-Carlo*）
1897 年，彩色版画，108 cm × 74.5 cm

酩悦：白星香槟（*Moët & Chandon: Champagne White Star*）
1899 年，彩色版画，60 cm × 20 cm

在这个设计中，一个美丽的女子形象手中捧着一串葡萄，象征着香槟的芬芳。画面中的女子身体周围交织着鲜花和纷飞的藤蔓与卷须。

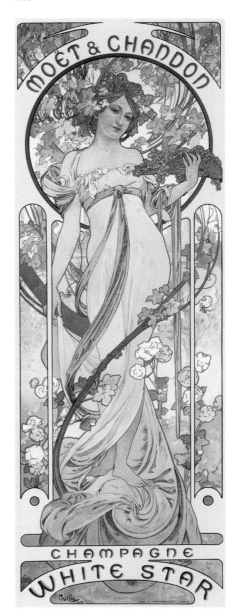

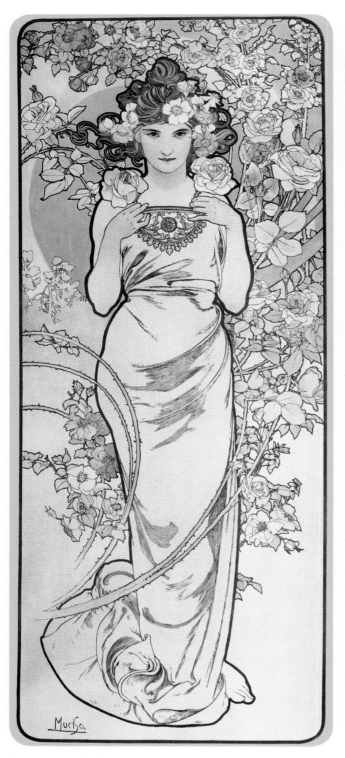

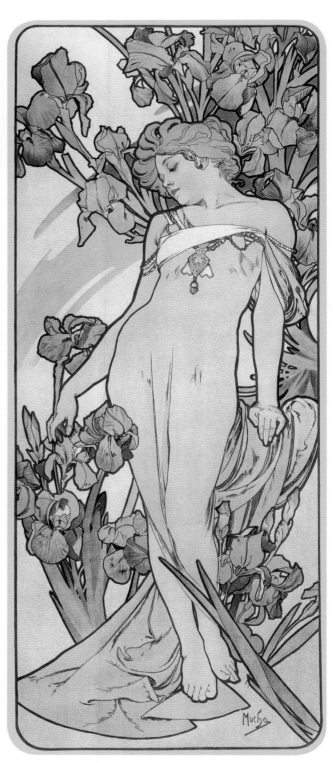

花: 玫瑰 (*The Flowers: Rose*)
1898 年，彩色版画，103.5 cm × 43.3 cm

花: 鸢尾 (*The Flowers: Iris*)
1898 年，彩色版画，103.5 cm × 43.3 cm

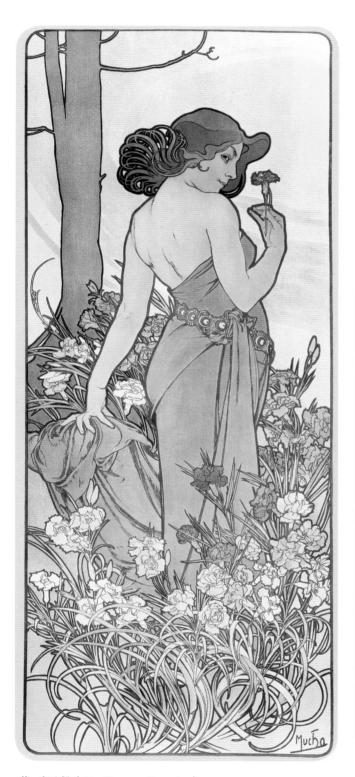

花：康乃馨（*The Flowers: Carnation*）
1898 年，彩色版画，103.5 cm × 43.3 cm

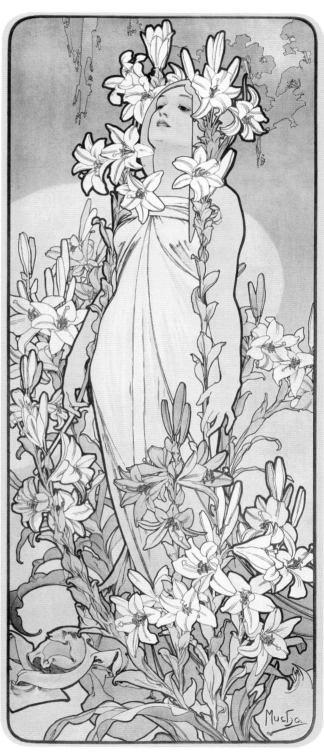

花：百合（*The Flowers: Lily*）
1898 年，彩色版画，103.5 cm × 43.3 cm

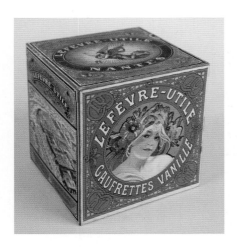

勒菲弗－莜泰丽饼干的包装盒：香草薄饼
（*Box for Lefèvre-Utile biscuits: Gaufrettes Vanille*），约1900年，铁盒上的彩色版画标签，19.3 cm × 18.3 cm × 17.5 cm

第47页
普菲达自行车（*Cycles Perfecta*）
1902年，彩色版画，53 cm × 35 cm

第44—45页
"花"（*The Flowers*），1898年
在这个系列中，慕夏将四种花拟人化，通过描绘四种不同类型的女性形象来表现花的视觉印象，并传达出每一种传统的"花的语言"的象征意义。除此之外，通过将女子和花卉图案相结合，慕夏进一步加强了这些女性形象的装饰性效果，这种手法在慕夏的其他作品——《装饰文档》（*Documents Décoratifs*，见第62、63页）和《人物装饰》（*Figures Décoratives*）中得到进一步加强。

与宾的圈子互相重叠。

在德尚的邀请下，慕夏于1896年也将自己的作品于"美分沙龙"展出。次年，慕夏在这里举办了大型的个人作品回顾展（见第48页），展品数量惊人，共计448件。与此同时，《羽毛》杂志还为慕夏专门出版了一辑特刊，并被用作此次个人作品回顾展的介绍目录。慕夏亲自设计了这期特刊的封面。随后，他又陆续为该杂志设计了多期封面版式。此外，《羽毛》杂志还为慕夏的这次个人作品回顾展在世界各地举办了巡回展览，包括维也纳、布拉格、慕尼黑、布鲁塞尔、伦敦和纽约，大大提高了慕夏的国际知名度。慕夏在国际上的名声越来越广，随之而来的是更多的展览、出版物和宣传，他的设计被用于诸多品牌的包装和流行的装饰物。后来，慕夏在回首"世纪末"时期的巴黎时曾这样写道："我的艺术，如果可以称之为艺术的话，正是在这个时期得以升华和结晶。""慕夏风格"成为一种时尚，风行于大量的出版印刷厂和工作室中。此时的慕夏成为全球范围内被借鉴和效仿最多的艺术家，他的风格亦成为这个时代的重要标志。

慕夏的作品之所以如此受欢迎，源于其极易辨别的出众风格，以及作品中女性形象的诱惑力。这些女性形象被冠名为"慕夏的女人"。这些迷人的、励志的，或健康向上或抚慰人心的女性形象，成为慕夏设计的核心部分。它有着一种现实却又超凡脱俗的美，与当时大多数海报所表现出的粗制滥造的典型特征大相径庭。它以一种流动的姿态出现，常使用蔓藤来装饰长发，整个画面多采用华丽的花卉以及其他各种装饰细节，无一不投射出作品的主题。画中的女子正如一名信使在向观众们传递着创作者想要表达的理念——产品的吸引力，或是大自然中愉悦而和谐的诗情画意。慕夏参考了大量有关不同风格的装饰图案的文献资料——包括日本、洛可可、哥特、凯尔特、希腊以及伊斯兰，将这些风格式样糅合在一起，并形成一种独特的修饰手法。这些资料包括欧文·琼斯于1856年撰写的开创性文献《世界装饰经典图鉴》。本书的法语译版出版于1865年。

然而，就总体而言，慕夏的风格归根结底是从摩拉维亚和斯拉夫艺术演变而来的。1894年，他之所以采用了拜占庭式的图案为歌剧《吉丝梦坦》设计宣传海报，源于该剧是以希腊作为背景设定的。然而，从1896年开始，慕夏逐渐将他的民族艺术融入自己的设计之中，无论是主题的设定还是设计中所使用的一些传统文化元素。在慕夏设计的作品中，屡见不鲜的元素包括摩拉维亚传统民间艺术和手工中常出现的花卉和其他植物图案、一个象征着拜占庭文化的圆盘（在慕夏看来，拜占庭艺术是斯拉夫文明的摇篮）以及他所熟悉的捷克的巴洛克式教堂中的曲线和几何图案。1897年，慕夏在"美分沙龙"举办了大型的个人作品回顾展，媒体对其作品中的异国情调有着众说纷纭的种种猜测，慕夏为此感到十分沮丧和痛苦，于是他向莎拉·伯恩哈特求助。伯恩哈特随即发表声明，她这样说道："慕夏先生是一位来自摩拉维亚的捷克人。捷克对于他来说，不仅是出生之地，同时也是他的感知、信念和爱国主义思想的皈依之处。"对于慕夏而言，作为一名捷克人的身份，远比自己的名望要重要得多。

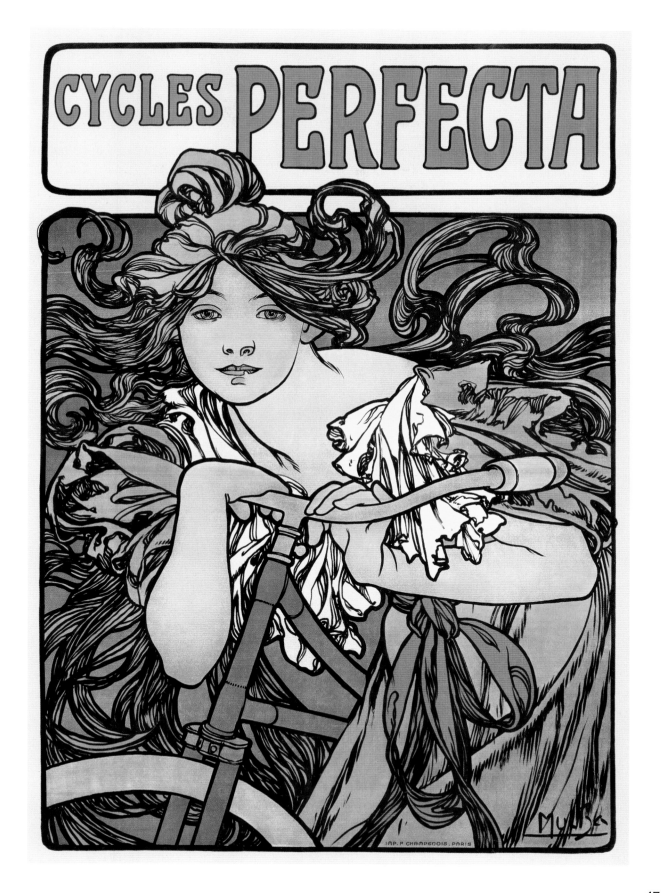

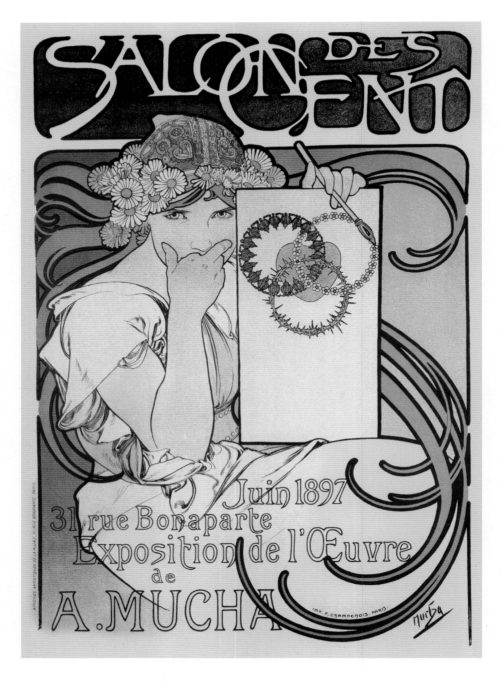

美分沙龙：阿尔冯斯·慕夏作品展（*Salon des Cent Exhibition of the Work of A. Mucha*）
1897 年，彩色版画，66.2 cm × 46 cm

这幅海报是慕夏为自己在美分沙龙举办的个人作品回顾展设计的。在设计这幅展览海报的过程中，慕夏吸纳了多种摩拉维亚文化元素并将其融入装饰图案之中，例如画中女孩头上所戴的民俗绣花帽子以及由雏菊花编织而成的花环，无一不唤起慕夏对家乡草原的记忆。除此之外，女孩的手中还握着一支笔和一幅画，画的中央有一个心形，其周围交叉着三个分别由荆棘、花朵和果实组成的环形，似乎是在暗示祖国的命运。

第 49 页
第 20 届美分沙龙作品展（*Salon des Cent 20th Exhibition*）
1896 年，彩色版画，63 cm × 43 cm

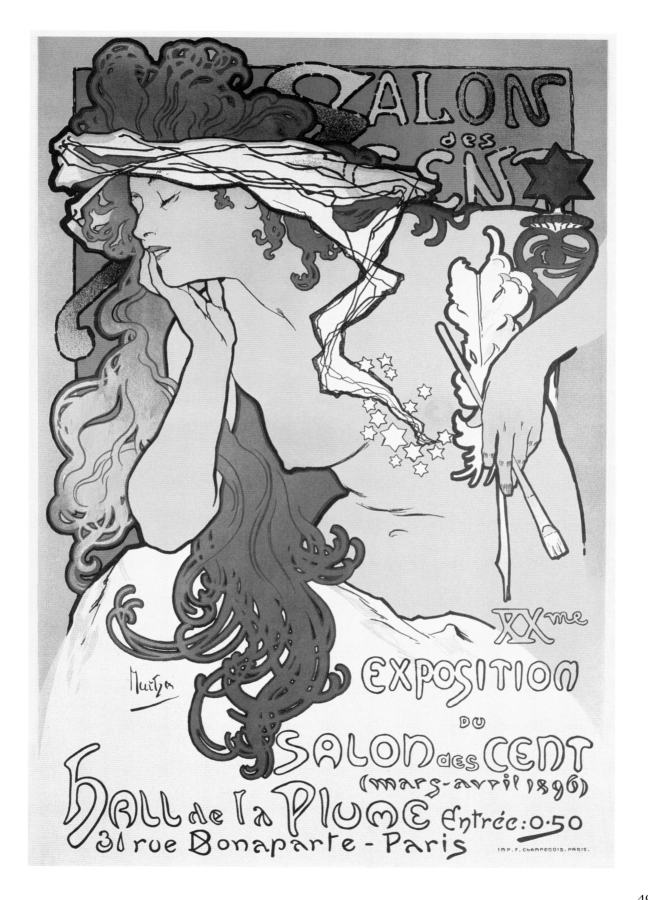

49

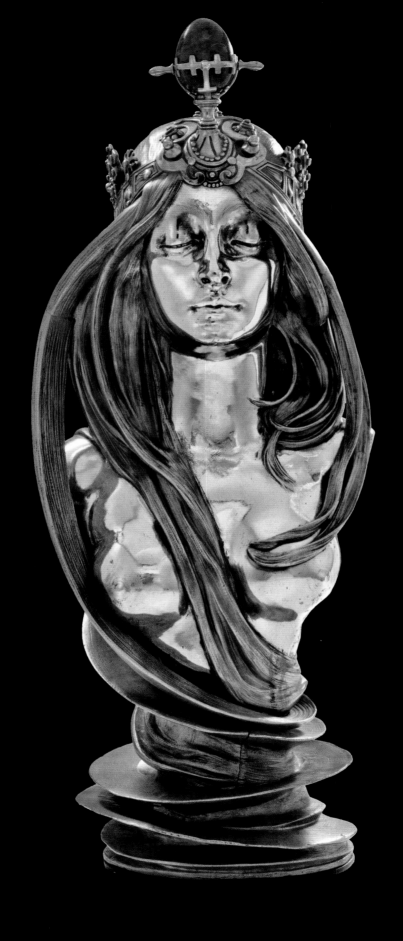

巴黎的荣光，波斯尼亚的哀伤

"此时正值午夜时分，我独自一人坐在圣宠谷大街的工作室里，周围摆放着我的作品：绘画、海报和装饰面板。我感到心潮澎湃。我看到自己的作品装饰着最上层社会的美术沙龙。我看着这些书籍，它们充斥着各种传奇的场景、花卉和花环，以及刻画女性的优美与柔情的绘画。我的时间，我最宝贵的时间，都消耗在这些作品上，而我的祖国就像一潭渐渐干涸的死水。在我的灵魂深处，我清楚地意识到自己正在罪恶地挥霍着本属于祖国人民的那些东西。"这是一封慕夏于 1899 年和 1900 年之交写给一位朋友的信。他在信中回顾了自己当时的心境。当时的慕夏正迎来事业的另一个高峰。他的作品于 1900 年（4 月 15 日至 11 月 12 日）在巴黎举办的世界博览会上展出。这次经历为他带来了数目可观的项目委托订单，其中不乏一些来自奥匈帝国和法国的重要厂商，以及各种各样艺术展览的参展邀请。慕夏在法国首都取得了全球范围内的巨大成功，然而这份成功与他的爱国抱负之间却有着不可逾越且仍在不断与日俱增的鸿沟。他期望用自己的艺术为他的祖国做出贡献。

在《结构》（出版于 1932 年，布拉格）一书中，慕夏讲述了自己的共济会经历。1880 年代，在慕夏早期的资助者爱德华·库恩－贝拉西伯爵的影响下，慕夏开始被共济会吸引。在巴黎期间，慕夏对共济会的兴趣和热情与日俱增。其后，慕夏结交了一位名叫皮埃尔·贝西奥的共济会商人，并决定加入共济会。1898 年 1 月 25 日，在贝西奥的帮助下，慕夏最终成为进步党组织（Inséparables du Progrès）的一名学徒。这个组织是活跃于巴黎的法兰西大东方社的一个分支。法兰西大东方社以法兰西第一总会的名称成立于 1728 年。

慕夏的共济会理念体现在他的著作《天主经》（见第 52、53 页）一书中。这是一本表达了慕夏对《主祷文》（Lord's Prayer）的个人理解的画册。《主祷文》是使用最广泛的基督教祷告书。这本书的创作时间大约正是慕夏正式加入共济会的时候。慕夏将这本画册设定为一项私人工作项目，并将它设想为一个"能将光芒洒向各地乃至最偏远的角落的工具"。本书的处理方式不同于其他关

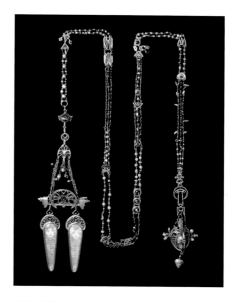

吊坠项链（*Ornamental Chain with Pendants*）
1900 年，黄金、珐琅、淡水珍珠、珍珠母和半宝石，长度：159 cm
慕夏设计，乔治·富凯制作，巴黎

这条装饰项链是慕夏为乔治·富凯设计的，陈列于富凯在巴黎世博会的个人展台上。慕夏使用了多种不同的宝石，并结合吸收了东西方艺术中的许多装饰元素。这个新颖的方案彰显出慕夏在珠宝设计方面的新思路。

第 50 页
自然（*Nature*）
约 1900 年，青铜、镀银和青色的猫眼，
70.7 cm × 28 cm × 27.5 cm
卡尔斯鲁厄，巴登州博物馆

《天主经》第七诗节的绘图页
1899 年，"引领我们免受诱惑，将我们从罪恶中解救出来"
照相凹版印刷，40.4 cm × 30.2 cm

第 53 页
天主经（ Le Pater ）
1899 年，画册的标题页
41 cm × 31 cm
巴黎，H. Piazza et Cie 出版社

一个带有寓言意味的"慕夏式"人像主导着这个画面的构图。慕夏在靠近左边装订书脊的部分，描绘了七个垂直分布的装饰图案，在这本画册的后续页中，这些图案再次出现，引导着每一个诗节的象征性含义。

"LE PATER"

COMMENTAIRE ET COMPOSITIONS

DE

A. M. MUCHA

F. CHAMPENOIS
IMPRIMEUR-ÉDITEUR
66, Bᵈ S.-MICHEL, PARIS

H. PIAZZA & Cⁱᵉ
« L'ÉDITION D'ART »
4, RUE JACOB, PARIS

于该主题的著作，例如同时代的插图师詹姆斯·天梭为《我们的主耶稣基督的人生》一书所绘的插图，慕夏的《天主经》并非旨在描绘《新约》的一个章节或桥段，而是以绘画的形式来表达他在祷告词的启发下产生的哲学思想。慕夏将祷告词分成七个诗节，以阐述文字背后的含义。他为每一行文字都赋予了新的思想，在处理每一个诗节的时候，他都采用一套包含三页风格各异的图画来表达他的个人理解。第一页作为一个标题性页面，绘有本诗节的祷告词（包括拉丁语和法语形式），以及一些带有神秘色彩的符号与花卉和几何图案，共同装饰出华丽而精美的画面。第二页是慕夏对该诗节的个人理解，该页被装饰成手稿的风格。第三页则是一整页的单色绘图（见第 52 页），可视为慕夏对前页内容的图画解释。

就整体而言，慕夏的《天主经》描绘出了人类从混沌无知的原始黑暗状态逐渐进化提升的旅程。这是一件以书的形式表现艺术家精神视野的艺术作品，通过文字和各异的视觉语言，慕夏表达了自己的宗教理念。慕夏在这本书中使用了一系列不同文化和宗教的图像元素，并将这些元素融汇整合成一个完整的装饰方案。

1899 年 12 月 20 日，《天主经》由尚普努瓦和皮亚扎于巴黎出版。慕夏将本书视为他最大的成就，并将其列为参加 1900 年举行的巴黎世界博览会的展品之一。

1899 年春天，慕夏正在筹备《天主经》一书，奥匈帝国当局政府联系到慕夏——当时他被视为奥匈帝国最卓越的艺术家，委托他为即将举行的巴黎世界博览会进行创作——为建于奥地利馆和匈牙利馆之间的波斯尼亚和黑塞哥维那馆提供装饰设计。在当时，波斯尼亚和黑塞哥维那是奥斯曼土耳其帝国的一个省份。然而从 1878 年开始，事实上它已经成为奥匈帝国的一块殖民地。

这项任务让慕夏陷入了一个进退维谷的尴尬局面：它意味着慕夏将要为侵略和镇压斯拉夫人民的帝国政府工作。然而这同时也是一个让慕夏为他的同胞

左下：
1900 年巴黎世界博览会波斯尼亚和黑塞哥维那展馆：慕夏设计的壁画的内景图

右下：
身着礼服的波斯尼亚人——摄于慕夏的巴尔干半岛研究之旅过程中，1899 年由玻璃底片照相机拍摄的相片

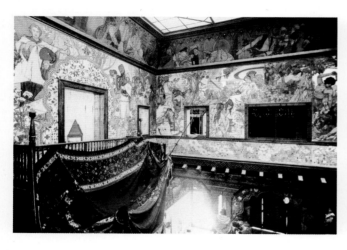

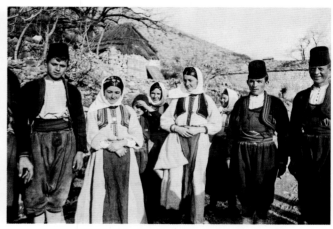

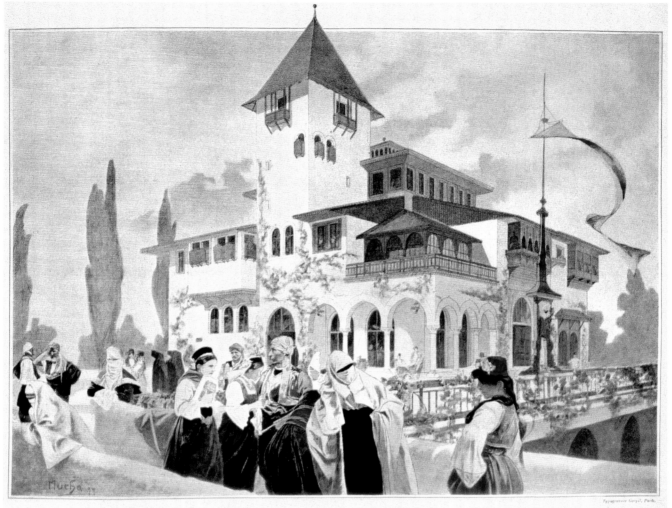

LE PAVILLON DE BOSNIE ET D'HERZEGOVINE A L'EXPOSITION UNIVERSELLE DE 1900

AQUARELLE DE MUCHA

工作的良机：鉴于斯拉夫民族的政治困境，慕夏的初衷是描绘由于领土被列强占领而遭受多年屈辱和苦难的人民的生活，然而，可以预见的是，奥匈政府对这个主题并不接纳，慕夏因此被迫改变自己的设计理念，描绘一个更积极而喜悦的主题。最终，慕夏成功解决了这个难题。他用一种理想化的愿景视角来表现波斯尼亚和黑塞哥维那文明：其本土的土著文化在外来文化的影响下不断丰满而壮大，渐渐发展成一个多宗教民族；天主教、东正教和伊斯兰教能够和平共处，共同为该地区的精神繁荣做出卓越的贡献。然而不幸的是，后来的历史证明这个愿景是慕夏一生都无法企及的。

　　这项工作是为波斯尼亚和黑塞哥维那展馆正中上方的墙壁设计壁画装饰（见第55页上图）。该展馆还陈列着德国风景画家阿道夫·考夫曼创作的一个立体布景——《萨拉热窝全景》，以及一些手工艺品和形形色色的文物。慕夏将他绘制的寓言画作——《波斯尼亚为世博会呈献的作品》安置在立体布景

波斯尼亚和黑塞哥维那展馆（*Bosnia and Herzegovina Pavilion*）

1900年，慕夏的绘画作品转载于《费加罗画报》上，1900年3月1日

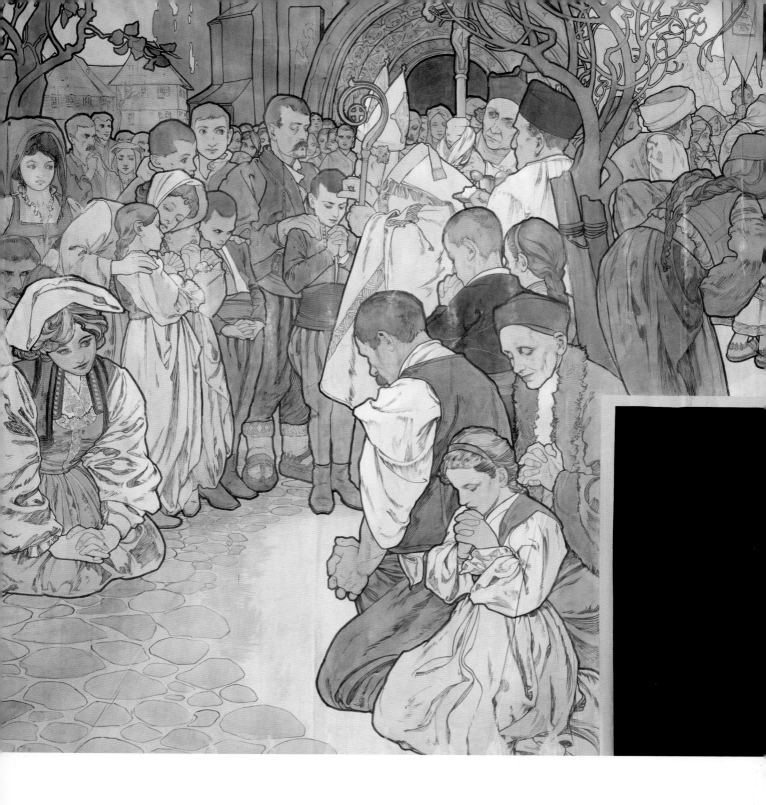

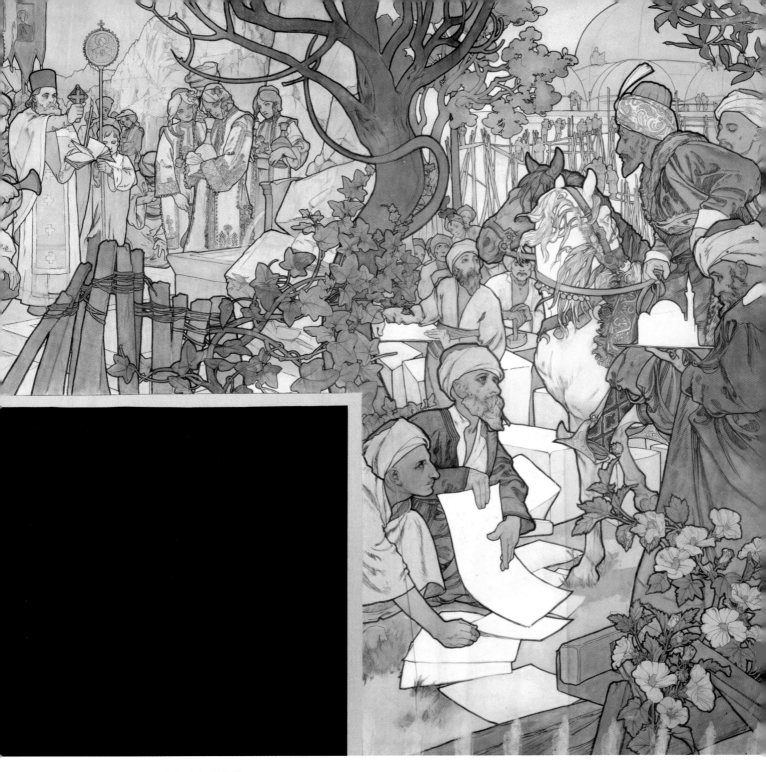

天主教的信仰、东正教的信仰和伊斯兰教
（*The Catholic Faith, the Orthodox Faith and Islam*）

1900 年，为波斯尼亚和黑塞哥维那展馆设计的壁画，布面蛋彩和水彩画，344 cm × 687 cm 布拉格，装饰艺术博物馆

这三个场景分别代表三种不同的宗教信仰，它们被整合成一个和谐的景观。画面的左边是一位天主教主教正在接受波斯尼亚人民的入教请求。画面的中心部分描绘的是一个东正教僧侣正在举行受洗仪式。伊斯兰教的部分由背景部分一座新建的清真寺体现，前景部分描绘的是一名建筑师正在指导一群建筑工人。

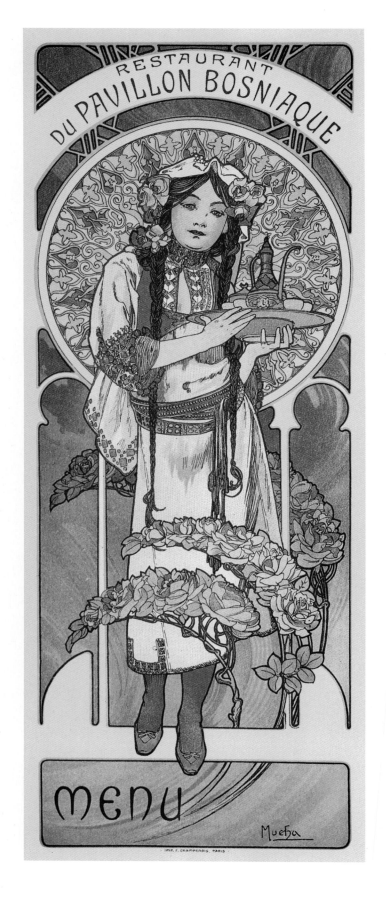

RESTAURANT
DU PAVILLON BOSNIAQUE

MENU

Mucha

IMP. F. CHAMPENOIS, PARIS.

第 59 页

奥匈帝国参展世博会：巴黎，1900 年(*Austria at the World Exhibition: Paris 1900*)

1900 年，彩色版画，98.5 cm × 68 cm

在这张陈展于 1900 年巴黎世博会的海报的设计工作中，左边的部分以及右边上侧的文字部分由慕夏负责。右边下侧则是六幅展现奥匈帝国建筑物的绘画。慕夏将这幅海报的构图分为两个部分，象征着奥匈帝国的女人站在画面的前方，她的身后则是巴黎。这样的构图传达了海报的主题："巴黎将奥地利呈现给世界。"而帝国的象征——一只双头鹰则被整合安置于背景的圆形图案之中。

世博会波斯尼亚展馆餐厅：菜单(*Restaurant du Pavillon Bosniaque: Menu*)

1900 年，彩色版画，33 cm × 13 cm

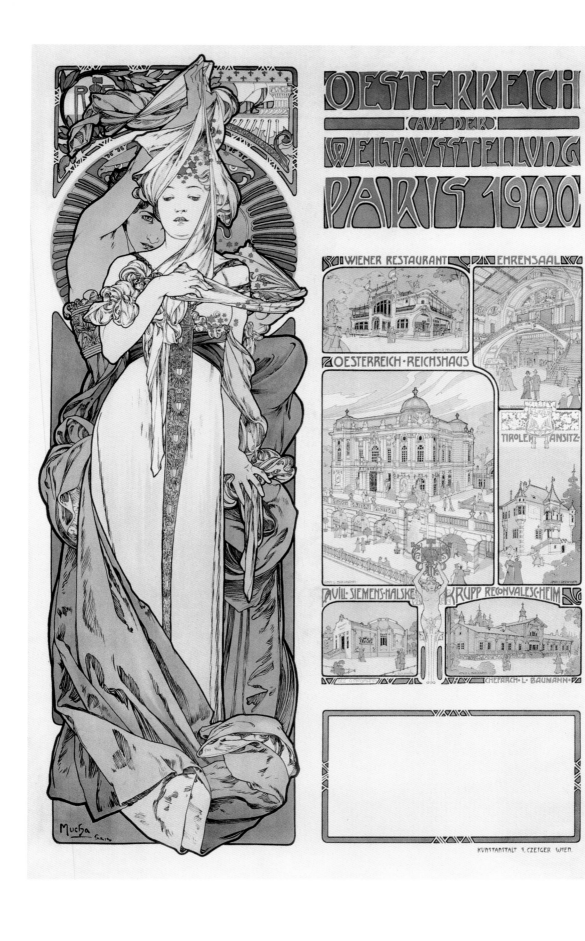

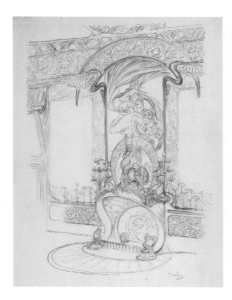

富凯珠宝店（*Boutique Fouquet*）：内饰设
计——壁炉、镜子和天花板（局部图）
1900 年，纸面铅笔和水彩画，65 cm × 48.5 cm

慕夏在他为富凯珠宝店提供的内饰设计中，
将整个店铺空间布置成一个奇幻的"背景"，
以烘托新款首饰之美和灵魂。这幅图像表现
的是一个贝壳形的壁炉、内置花卉的灯具、
一个时钟以及一面被装饰图案包围的圆形镜
子。慕夏通过使用这些浑然天成的曲线和主
题将所有的元素整合到一起，营造出一个和
谐而统一的整体效果。

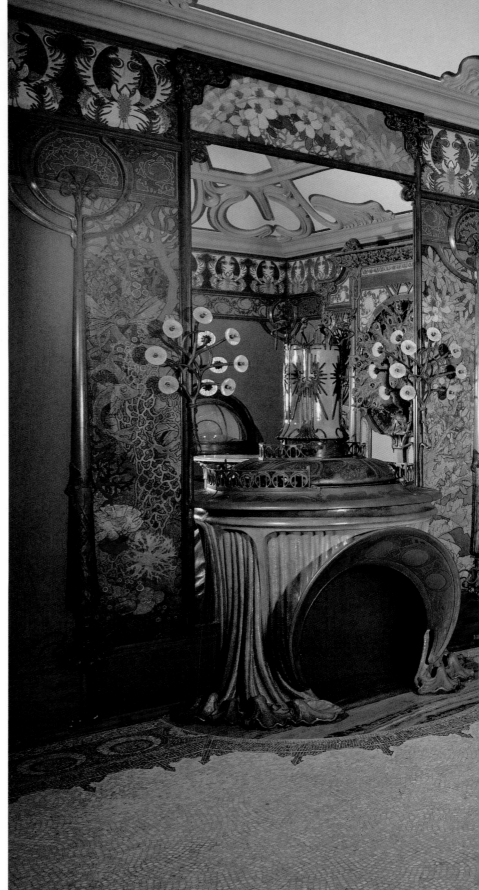

富凯珠宝店（*Boutique Fouquet*）
根据慕夏为珠宝店提供的内饰设计方案建造
巴黎，卡纳瓦莱博物馆

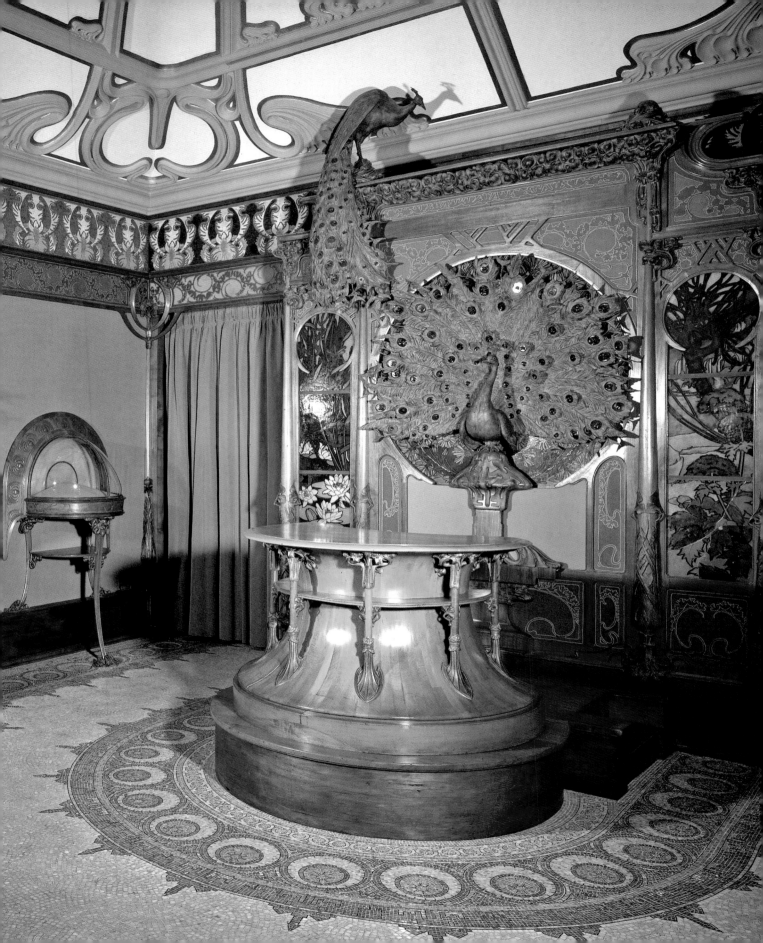

装饰文档（Documents décoratifs）：画册第
59 页的图纸
约 1901—1902 年，纸面铅笔、墨水和白色
高光画
48 cm × 31 cm

《装饰文档》不仅囊括了慕夏为众多种类的
对象和日常用品所提供的可直接套用的设计
方案，并且还阐述了如何将一幅绘画转化成
一个装饰性图案或是一个物体的具体形式的
因袭过程与方法。慕夏为这本画册准备了数
量庞大的不同风格和媒介的绘画图纸，充分
展现了其全面而多样的绘图技巧。

第 63 页
装饰文档（Documents décoratifs）：画册第
29 页
1902 年，彩色版画，46 cm × 33 cm
巴黎，中央美术图书馆出版

正上方的天花板上，同时使用波斯尼亚特色的条形花纹将它与其他三面墙连接
在一起。这幅带有寓言性质的连续景观画作描绘的是该地区文化发展的历史蓝
图——从史前时期到现代的多宗教社会（见 56、57 页）。在创作这些壁画的时候，
慕夏采用了他在海报和装饰面板设计中常用的独特装饰风格，通过强烈有力而
动人的线条勾勒和清浅色调的蛋彩和水彩颜料，并加入一些树木、植物和花朵
的图案，共同构建出几个场景之间的节奏和基调。

在开始这项创作之前，为了收集各种素材，慕夏用了相当长的时间深入而
广泛地游览了巴尔干半岛。这些素材在他后来作品中所描绘的民间艺术图案和
有关考古及建筑的细节中得到了清晰的体现。特别值得一提的是，慕夏从波斯
尼亚传说许多催人泪下的故事情节中得到启发，从而创作了大量含义丰富的炭
笔和粉笔画，专门用来描绘有关波斯尼亚的部分。然而，在壁画的终稿中，这
些主题仅在以忧郁的蓝色为基调的顶部拱形条纹中得以体现。

在这一过程中，慕夏设想并构思了一个新的工程，这成为接下来他的艺术
生涯中最重要的内容。慕夏这样写道："当我描绘波斯尼亚的历史中那些重要
时刻的时候，我的内心深处也在为我的民族以及所有斯拉夫民族的历史而同喜
共悲。我完成这些以南斯拉夫文化为主题的壁画之前就已经下定决心，在我未
来的艺术生涯里我要完成一项伟大的工作，也就是后来的'斯拉夫史诗'。我
将其视作一道伟大而辉煌的荣光，这些清晰的理想和燃烧着的警示，将照亮所
有人的灵魂。"

慕夏为巴黎世博会做出了多方面的贡献。他的官方身份是一名奥匈帝国艺
术家，而他同时也以一名"巴黎艺术家"的身份扬名世界。除了为波斯尼亚和
黑塞哥维那会场提供展馆设计，奥匈帝国政府还委托慕夏提供许多其他配套设
计，包括奥地利参展的宣传海报（见第 59 页）和官方指南的封面，以及位于
波斯尼亚和黑塞哥维那展馆中的餐厅菜单（见第 58 页）。作为一名参展艺术家，
慕夏的一些作品——包括《天主经》（见第 52、53 页）和他最新的绘画作品，
以及一件名为《自然》（见第 50 页）的雕塑作品，被同时陈展于奥地利展馆和
大皇宫内（奥地利部分）。此外，他还为巴黎市政府设计了为庆祝世博会而举
办的官方晚宴的菜单。除此之外，他还曾接到一些私人或非官方组织的委托订
单，包括一位巴黎珠宝商人——乔治·富凯，以及大名鼎鼎的法国香水公司
霍比格恩特。慕夏为富凯的展台设计了一系列的珠宝（见第 51 页）和首饰盒，
并负责设计霍比格恩特的展台装饰，他使用一些观赏性的雕像和四块装饰面板
来表现玫瑰、橙花、紫罗兰和毛茛的芬芳。

这是 19 世纪的最后一场世界盛事，旨在庆祝人类在过去的 100 年中所取
得的成就，以及迎接新世纪的到来。根据记载，共计 58 个国家和超过 76000
个企业参加了于 1900 年举办的巴黎世博会。其中接近半数的参展者来自法国
和它的从属殖民地，它们分别使用了独立的展馆来陈展各自的作品。另一方面，
来自捷克的参展者却少得可怜，仅有几个来自布拉格的公司和组织能够支付起
参加世博会的开支。同时，与其他斯拉夫民族的作品一样，捷克的艺术作品只

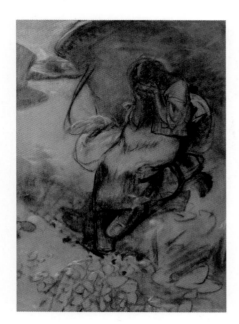

哭泣的女孩（*Girl Weeping*）
约 1899—1900 年，黑色粉笔和蜡笔纸面画
47.5 cm × 32.3 cm

能陈展于奥地利展馆，并接受奥匈帝国政府的审阅和安排。因此，这位"巴黎艺术家"慕夏成为捷克作品中最显著的代表。鉴于他为世博会所做出的贡献，慕夏同时被授予两项荣誉：奥匈帝国授予他弗兰茨·约瑟夫一世的骑士勋章，法国政府则授予他荣誉军团勋章。

在 1900 年的巴黎世博会结束之后，虽然慕夏期望能够尽快开始实施"斯拉夫史诗"的工作计划，但他仍不得不继续忙于完成委托他提供装饰设计的订单。尽管如此，在这一时期慕夏所创作的作品之中，有两件作品对新艺术风格和理念的发展做出了至关重要的贡献：一个是为富凯设计的珠宝精品店，另一个则是《装饰文档》一书的出版。

大约从 1898 年起，乔治·富凯开始与慕夏合作。在此之前，富凯一直在寻找新的珠宝设计的灵感。慕夏设计的珠宝与他绘制的那些一夜成名的海报一样，获得了巨大的成功。于是，富凯委托他为自己的新店提供店铺设计。慕夏将这个项目视为一件完整的艺术作品来实践。他不仅精心设计了内饰和家居，同时也设计了外墙，通过一个融会贯通的装饰方案将所有的元素整合在一起（见 60、61 页）。1901 年，在巴黎的心脏部位——皇家大街上，富凯珠宝的新店开张。它获得了极大的好评，被视作"一家新颖的商店"。慕夏的设计将这家珠宝店提升至一个艺术的高度。珠宝店内陈设的富凯珠宝与周围的环境实现了完整的和谐。

1902 年，中央美术图书馆出版了慕夏的《装饰文档》（见 62、63 页）一书。这册 72 页的对开本详细地展现了慕夏设计的装饰作品。慕夏将其设定为一本写给手工艺人和生产商的手册，用以分析和研究各种装饰形式的本质及它们的实际应用。这些五花八门的设计样本包括刀具、餐具、珠宝、家具、灯具和壁纸，展现出这位艺术家无限的想象力，无论是自然主题还是人体主题，他都能够不断创造出新的表现形式。对于攻读艺术和手工艺的学生来说，《装饰文档》被视为一本宝贵的教材，它后来被许多法国和欧洲其他国家以及俄罗斯的艺术学校采用。从这个意义上而言，这本书实现了作者的愿景——为全社会的福祉进行艺术创作。艺术评论家加布里埃·穆莱在《装饰文档》一书的前言中写道："多数与慕夏同时代的艺术家们在实践他们的艺术的时候欠缺一个明晰的哲学理念基础，而他（慕夏）却对装饰艺术的'未来''目标'和'使命'有着具体的设定和准确的理解。即便这些重要的条件还不足以使人成为一名艺术家，但它们至少是强大的提升艺术技能与境界的辅助工具——离开这些品质，所谓'出类拔萃'便无从谈起。"

此时，慕夏设计的装饰艺术作品所受到的赞誉程度达到了顶峰。然而也正是在同一时期，他创作了大量的蜡笔和炭笔画（见第 64、65 页），这些都是慕夏生前未公开发布的作品。众所周知，慕夏为人熟知的风格是精确而扎实的构图轮廓，而这些私人作品则与此形成鲜明对比。慕夏使用快速而富有表现力的笔触将心中所想随意地勾勒出来，这些画面的颜色通常较为单一且昏暗。正如这些作品的标题所反映出来的一样，例如《视觉》、《幻影》、《深渊》

和《已逝的夫妇——被弃者》(见下图),慕夏通过描绘自己的精神视野来展现人性的阴暗面。这组作品未曾受到任何学术界的关注,直到最近几十年才有人注意到它们。他站在了职业生涯的十字路口,它们似乎反映了此时慕夏的内心正在不断地斗争和挣扎,以及他对人性的二元性的认识。这些体会渐渐发展成慕夏的人生信条:"美好总是伴生着丑陋,就如同光亮始终与阴影共存。只有清晰地洞悉人性的美好势必伴随着始终存在的罪恶,生命的和谐状态才能最终得以实现。"

"艺术是一种内心深处的感受……一种精神的诉求。"
——阿尔冯斯·慕夏

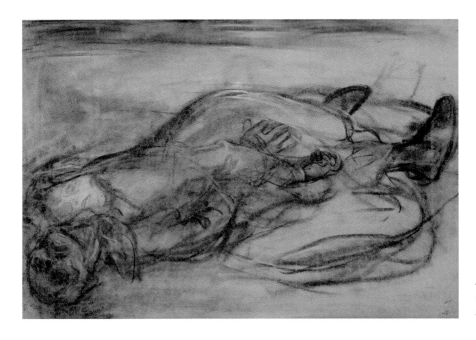

已逝的夫妇——被弃者(*Dead Couple—Abandoned*)
约 1900 年,炭笔和蜡笔纸面画,
40.3 cm × 57.7 cm

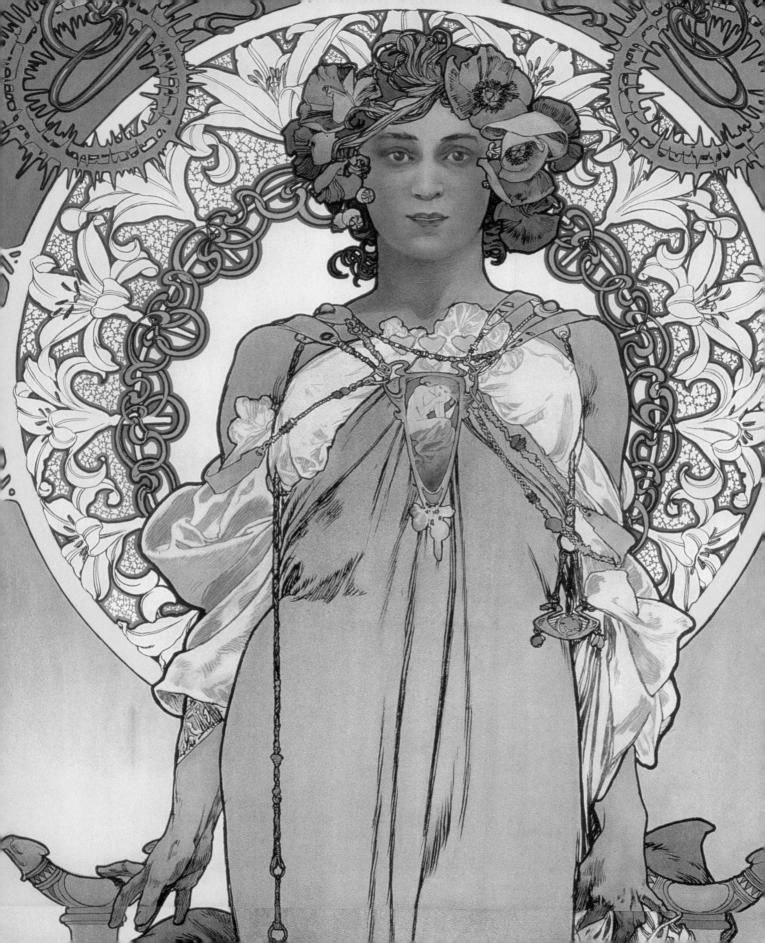

美国插曲

1904 年 3 月 6 日，慕夏走下了"洛林号"轮船。"洛林号"停靠在纽约港——世界上最繁忙的港口之一。四年前，他已经决定将"斯拉夫史诗"作为接下来的工作重点。现在，慕夏终于为这项工程迈出了成功的第一步——为"斯拉夫史诗"寻找筹备必要基金的机会。正如本书第一章的开头所引述的慕夏写给家人的信中所示，慕夏着实花费了一番时间来隔断自己与巴黎艺术界的紧密联系，并来到这片充满机遇的土地试试自己的运气。在所有忠实地支持慕夏这一决定的人中，有一位名为阿黛尔·冯·罗斯柴尔德的男爵夫人，慕夏曾经常光顾她在巴黎开设的沙龙。男爵夫人告诉慕夏美国的上流社会对肖像画的需求市场非常巨大，并将他介绍给自己社交圈内的朋友们，甚至还交予慕夏一份订单——为她的亲戚海伦·魏斯曼绘制肖像，这是慕夏在纽约接到的第一份订单。

慕夏刚踏上美国的领土就受到了热烈的欢迎，与他 16 年前初抵巴黎时的境遇截然不同。他所设计的海报已为美国公众所熟知。这也得益于莎拉·伯恩哈特，自 1896 年起，她曾多次使用慕夏的设计作为自己美国之行的宣传海报。与此同时，他也是当时正盛行的艺术风格——新艺术的领军人物。1900 年的巴黎世界博览会曾展出了相当数量的新艺术风格的作品。慕夏抵达纽约这一新闻占据了众多报纸的头条。他在纽约的这一段时间，记者和出版商们竞相追逐。此外，罗斯柴尔德男爵夫人的推介也卓见成效：慕夏在纽约中央公园附近租了一间工作室，在他忙于为魏斯曼夫人绘制肖像的同时，也受到了纽约、芝加哥和费城的名媛们的追捧。他不断接到为社交晚会和宴会举办讲座的邀约，以及各种接洽会谈的请求。

在公众铺天盖地的关注中，慕夏的个人宣传海报——一幅以真人大小为尺寸的巨幅肖像海报（见第 68 页）遍布纽约各个街头的广告牌上，这般情景着实让慕夏吃了一惊。这些海报宣传的是慕夏的画作《友谊》。这幅画作是为报纸《纽约每日新闻》所绘，它被刊登在 1904 年 4 月 3 日星期天出版的艺术副刊的头版（见第 69 页）。这是这份报纸为慕夏发行的专版，文中赞誉慕夏为"世

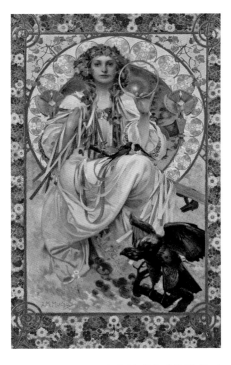

约瑟芬·克莱恩·布拉德利作为斯拉维亚女神的肖像（*Portrait of Josephine Crane Bradley as Slavia*）
1908 年，布面油彩和蛋彩画，154 cm × 92.5 cm
布拉格，国立美术馆

第 66 页
莱斯利·卡特夫人（*[Mrs] Leslie Carter*）（细节）
1908 年，《卡赛》宣传海报
彩色版画，209.5 cm × 78.2 cm

纽约街头的广告牌，以宣传慕夏的彩版画作
品《友谊》（*Friendship*），1904 年

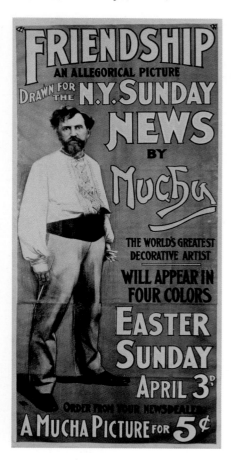

界上最伟大的装饰艺术家"。就在同一天，《纽约先驱报》在文章的标题下给予他这样的评价："慕夏——海报艺术王子"。慕夏为美国民众洋溢的热情感到喜悦，但同时也深感矛盾：毕竟，即便是在美国，他的声望也在很大程度上局限于他的海报设计。与此同时，慕夏也开始认识到，仅仅从事一份为上流社会圈子绘制肖像的工作，并不足以满足他的经济预算，这远没有他预期中想得那么容易。

尽管如此，仅仅只有不到三个月的时间，慕夏的美国之行仍然让他在这片新土地上找到了自己的立足之地。同时，美国的捷克和斯洛伐克社团规模和数量也在迅速增长。在这段时间，爆发于 1904 年 2 月的日俄战争陷入了愈演愈烈的状态。为了展示自己的泛斯拉夫情怀与立场，慕夏出席了一个在纽约的著名餐厅——德尔莫尼克酒店举行的支持俄国的晚宴。在那里，他遇见了来自芝加哥的富商查尔斯·理查德·克莱恩，他同时也是著名的慈善家和亲斯拉夫派人士。在慕夏后来的"斯拉夫史诗"的创作过程中，他发挥了至关重要的作用。在这样的场合中，慕夏还利用这个机会接触到美国斯拉夫协会。该协会成立于纽约，代表 12 个斯拉夫族群，后来发展成为全美斯拉夫文化有限公司，"作为一股文化和政治力量……"致力推广"斯拉夫文化对美国社会生活的贡献……"

1904 年 5 月底，慕夏回到了欧洲，全神贯注地为他接下来将要在美国开启的新项目"斯拉夫史诗"进行计划和筹备工作。他同时竭尽全力完成剩下的那些来自巴黎出版商们的订单，其中包括为画册《装饰人物》创作的 40 幅绘画作品。作为广受欢迎的《装饰文档》（1902 年）一书的续集，《装饰人物》出版于 1905 年。与此同时，他开始创作另一幅绘画作品——《百合圣母》（见 70 页）。按计划，这幅绘画将被用于一座耶路撒冷教堂的装饰计划的一部分，这项签署于 1902 年的订单在 1905 年被取消了。尽管如此，慕夏关于这个耶路撒冷教堂的彩色玻璃窗的绘图构思（见第 71 页）还是重现于他在 1908 年绘于美国的油画《和谐》（1908 年）中。截止到 1904 年年底，慕夏终于结束了他与尚普努瓦和其他巴黎出版商们的合约。1905 年 1 月初，他再次动身前往纽约。

自 1905 年初冬至 1910 年这一段时间，慕夏曾四次访问美国。其中三次，他都只停留了五到六个月。然而在 1906 年的秋天，慕夏携他的新婚妻子玛丽（马鲁斯卡）·谢缇洛娃再次来到美国，这一次，他们一直待到 1909 年的夏天。那一年，慕夏与谢缇洛娃的第一个孩子——雅罗斯拉娃在纽约出生。

教学工作成为慕夏在美国的稳定收入来源。1905 年，他开始在纽约应用规划女子学校教授绘图与设计课程，同时还在他的"慕夏工作室"开设一些私人教程。1906 年，在费城艺术学院的邀请下，慕夏在该校开设了为期五周的讲座。就在同一年的晚些时候，慕夏成为芝加哥艺术学院的一名客座教授。他的学生包括一些当时人气很高的插图师，例如 J.C. 莱恩德克和爱德华·威尔逊·亚瑟。慕夏是个很受欢迎的老师，他对艺术有着清晰的视觉和先进的理念，这些都是作为一名巴黎顶级平面设计师的经验逐渐积累转化而来的。1975 年出版的《阿尔冯斯·慕夏：艺术讲座》一书汇编并收录了慕夏的一些教案遗稿，

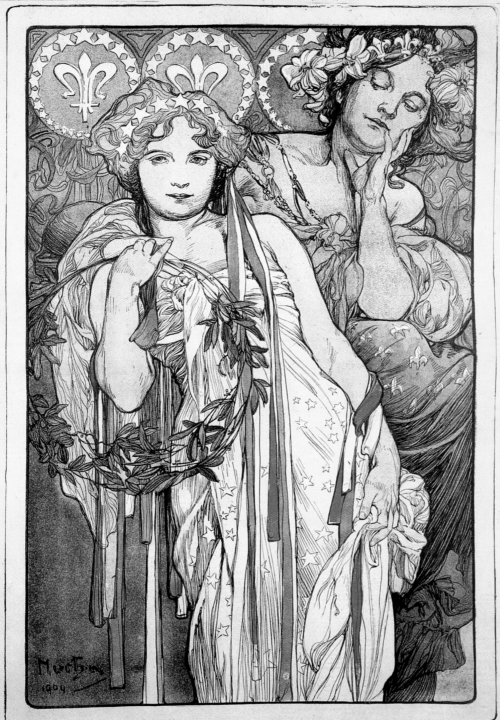

FRIENDSHIP

DRAWN
FOR THE
New York
Daily News
BY
ALPHONSE
MUCHA

COPY-
RIGHTED
1904
BY
FRANK A.
MUNSEY

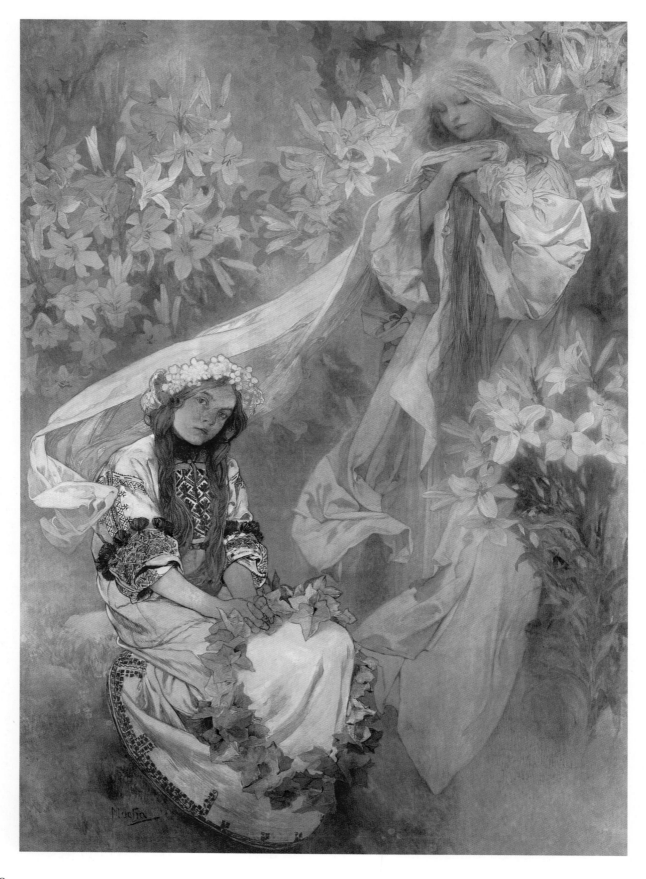

从中可以略窥他的艺术理念：艺术的目的在于表达"美好"——慕夏将它定义为"精神上的和谐"；艺术家的作用在于激发观众们对其作品中所传递的信息的兴趣，并能够"与人类的灵魂进行对话"。"外在的形式"是这种对话的"语言"，因此，艺术家应该不遗余力地创造一种尽可能有效的视觉语言。

慕夏在美国工作的这段时间，他尽可能地推掉一些纯商业性质的委托合约。然而，由于财政上捉襟见肘的情况时有发生，慕夏偶尔也为一些杂志封面和广告海报提供设计。其中，1906年的《慕夏香皂》（Savon Mucha）是他引人关注的商业作品之一。这是一份来自一家总部设于芝加哥的肥皂制造商的委托合约，慕夏为这家日用品公司的一款肥皂提供了外包装以及店铺陈设（见第72页）的设计。这一次，慕夏沿用了他在巴黎设计装饰面板时使用过的风格。为了引起公众的关注和提高销售额，这款肥皂以慕夏的名字命名。这一举措使慕夏成为首位冠名家居产品的知名艺术家。

慕夏曾为纽约的德国剧院提供室内设计方案，这是他在美国完成的最有抱负的项目。在德国社团的资助下，这家位于麦迪逊大道和第59街交会拐角处的剧院于1908年10月开幕。剧院总监莫里斯·鲍姆费尔德委托慕夏为整个剧院的内室提供装饰设计。慕夏在设计方案中采用了精美的新艺术风格，其精髓在于舞台幕前位置的三幅装饰性绘画:《悲剧》（见第73页，左图）和《喜剧》（见第73页，右图）分别位于舞台的两侧，《真理（美的诉求）》（1908）则被安置在舞台的上方。这项工程还包括一些其他绘图工作，以及数部演出的舞台和剧服设计。德国剧院是继富凯珠宝在巴黎的精品店之后，慕夏所提供的所有室内设计装饰中最为复杂的一个。在繁杂的工作之中，他为德国剧院绘制的壁画获得了很高的赞誉。知名杂志《国际工作室》的记者这样写道："这是慕夏所取

第70页
百合圣母（*Madonna of the Lilies*）
1905年，布面蛋彩画，247cm×182cm

慕夏用"最纯粹的圣洁"（Virgo purissima）来定义这一作品的主题。为了表现这一主题，画中的圣母被描绘成一种精神的存在，她的身体周围环绕着象征纯洁的百合花，她那熠熠生辉的身体散发着神秘的力量。在她的脚边有一位年轻的斯拉夫女孩正在祈祷，手中抓着常青藤叶子编织的草圈。这个小女孩对天上那个正在用长头纱轻拂祝福着她的圣母浑然不知。

和谐（*Harmony*）
1904—1905年，为一座位于耶路撒冷的教堂提供的彩绘玻璃窗设计
铅笔、墨水、水彩和粉笔纸面画，90cm×130cm

在这个半月形的构图中，一个被拟人化的"和谐"的巨大半身形象出现在水平线纸上，象征管理着自然界和人类生活的和谐工作的一股精神力量。在其早期作品中，例如《天主经》（见第52、53页），慕夏就以类似的想法和构图进行过探索。

得的最大成就，在这个设计中，他的艺术表达力度几近巅峰。"然而，令慕夏深感失望的是，仅仅由于一个季度的经营不善，德国剧院便倒闭了——该建筑在1909年年底被改建成一家电影院，并最终于1929年被拆除。

慕夏与剧院的进一步合作还涉及了一些明星，包括莱斯利·卡特夫人——她被称为"美国的莎拉·伯恩哈特"和莫德·亚当斯——一位百老汇的顶级明星。慕夏为莱斯利·卡特夫人提供的设计包括一幅宣传海报（见第66、75页）、舞台布景和新剧《卡赛》的剧服。这部新剧于1909年1月在纽约首映，然而却以破产而告终。因此，慕夏从未从这个项目中得到任何佣金。尽管遭受了连连挫折，然而就在同一年，慕夏的境遇出现了转机。1909年6月21日，在哈佛体育场馆中，莫德·亚当斯成功出演了《奥尔良少女》，她在剧中扮演主角圣女贞德。在这个项目中，慕夏提供了服装及布景设计，并绘制了一幅身着戏服的亚当斯的油画肖像。这幅油画被用作宣传海报陈列于演出前夕。在为卡特夫人和亚当斯设计的海报中，慕夏采用了相同的设计方案，这个方案的灵感来源于他为莎拉·伯恩哈特设计的海报。

就一名肖像画家的身份而言，慕夏在美国创作的最优秀的作品是《约瑟芬·克莱恩·布拉德利作为斯拉维亚女神的肖像》（见第67页），这幅作品描绘的对象是约瑟芬·克莱恩·布拉德利——理查德·克莱恩的长女。她与慕夏结识于1904年。1908年7月，约瑟芬·克莱恩·布拉德利嫁给了哈罗德·科尼利厄斯·布拉德利。这幅肖像画是理查德·克莱恩送给长女的礼物。在理查德·克莱恩的要求下，慕夏将约瑟芬描绘成一个斯拉维亚女子的形象——象征着斯拉夫民族的女神。不久之后，慕夏接到了理查德·克莱恩的另一份委托订单——为他的次女弗朗西斯·克莱恩·赖德碧绘制画像。这份工作委托让慕夏耗费了相当长的一段时间。如同许多其他在美国接受的肖像画工作委托一样，

"人类与动物的身体、线条的乐感，以及那些从花朵、树叶和果实中散发出的色彩，构成了一首奇妙的诗歌，成为我们的双眼和品位无可争议的导师。"
——阿尔冯斯·慕夏

慕夏香皂（*Savon Mucha*）
1906年，由四块小型装饰面板组成的销售柜台装饰：丁香花、紫罗兰、檀香木和天芥
彩色版画和金墨，纸卡印刷，41.9 cm × 61.2 cm

左图
悲剧（*Tragedy*）
1908 年，纽约的德国剧院壁画，习作
布面油画和蛋彩画，117 cm × 58.5 cm

右图
喜剧（*Comedy*）
1908 年，纽约的德国剧院壁画，习作
布面油画和蛋彩画，117 cm × 58.5 cm

这组绘画虽然彰显了鲜明的情绪反差，但是在构图上却形成了一种对称的和谐。在画作《悲剧》中，忧郁的女人怀抱着死去的年轻人，背景中高大而阴暗的形象，为整幅画蒙上阴影。而在《喜剧》中，一树繁花展现出春天的蓬勃生机，乐于手在枝叶间拨动鲁特琴琴弦，演奏出美妙的爱的旋律；《和谐》的主题以拟人化形象出现在天空中，向万物赐福。

慕夏反复设计和修改，这幅看似遥遥无期的画像终于在 1913 年得以完成。从为克莱恩两个女儿绘制的两幅肖像画之间的差异中，足以窥见慕夏对于当时社会肖像画的传统风格感到局促不安。在理查德·克莱恩的启发下，慕夏在创作《斯拉维亚》时使用了丰富的象征含义。通过其日臻成熟的个人装饰风格，用斯拉夫女神的形象来表现这位美国家族女继承人的个人魅力。这样的主题无疑更贴近慕夏的心灵。与此同时，慕夏在赖德碧的画像中采用的是从众的肖像画手法，描绘的是模特毫无特色的坐姿。这幅作品透露出慕夏对该主题的兴趣乏善可陈。

在芝加哥教学的这段时期，慕夏有大量的机会接触理查德·克莱恩，因为他的家族事业——克莱恩公司的基地就设在这座城市。与此同时，芝加哥也逐渐成为会聚最多捷克移民的美国城市。克莱恩还在芝加哥大学成立了一个俄国与斯拉夫研究学院，并邀请到捷克哲学家，也就是未来的捷克斯洛伐克总统——托马斯·加里格·马萨里克以客座教授的身份加入该学院。1908 年，在科德角（美国马萨诸塞州东南部的海角），慕夏与克莱恩频频碰面。慕夏当时住在朋友们的船屋上，并致力《约瑟芬·克莱恩·布拉德利作为斯拉维亚女神的肖像》的创作和德国剧院壁画的设计。在克莱恩的引荐下，慕夏结识了托马斯·伍德罗·威尔逊。当时的威尔逊是普林斯顿大学的学者，并对东欧研究有着浓厚的兴趣，1913 年，他成为美利坚合众国的第 28 位总统。

1908—1909 年，"斯拉夫史诗"的创作概念在慕夏的脑海中逐渐成型，与克莱恩和威尔逊的谈话讨论促进了这一进程。1909 年的圣诞节前夕，在看完"斯拉夫史诗"前三幅绘图的初稿后，克莱恩终于同意赞助这一项目。1910 年 2 月，在给当时身处布拉格的妻子马鲁斯卡的信中，慕夏这样写道：我正在为这个绘画项目寻找一个"新方法"，能够让我"做一些真正了不起的事情"的方法，"不是为了那些艺术评论家们，而是为了提升我们的斯拉夫精神灵魂"。

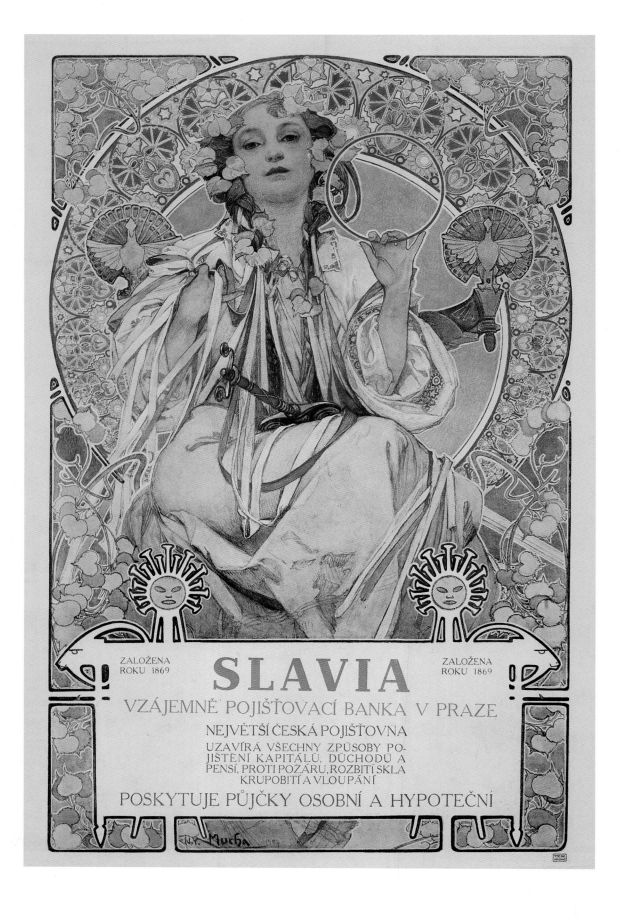

莱斯利·卡特夫人 (/Mrs/Leslie Carter)
1908 年，《卡赛》宣传海报
彩色版画，209.5 cm × 78.2 cm

第 74 页
布 拉 格 的 斯 拉 维 亚 保 险 银 行 (Slavia
Insurance Bank in Prague)
1907 年，彩色版画，55 cm × 36 cm

在美国期间，慕夏接到了为布拉格的斯拉维
亚保险银行设计海报的委托。这个设计启发
了他于次年完成的斯拉维亚肖像画的构图灵
感（见第 67 页）。这两幅作品的主题都是身
着白色仪式长袍的斯拉夫女神，手中握着一
个象征着斯拉夫各民族统一的圆环，她坐在
一个带有隐喻意味的宝座上，宝座上装饰着
两只象征和平的斑鸠。

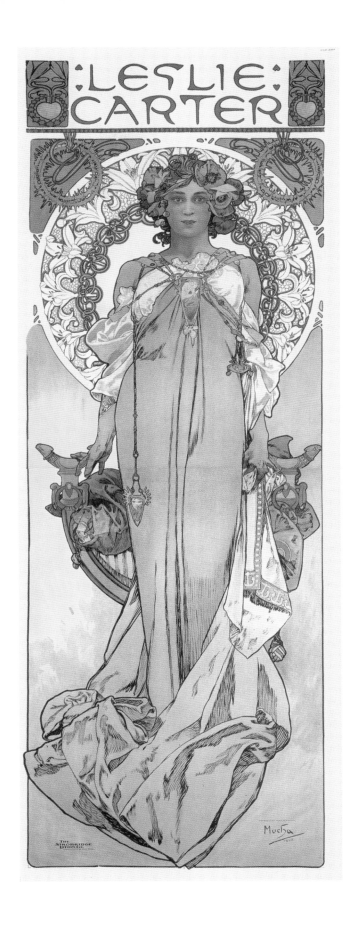

"斯拉夫史诗" ——希望之光

1910 年春天，慕夏终于回到了阔别近 25 年的祖国。然而，同时代的其他捷克艺术家却把慕夏视为一个"外来者"。尽管在离开祖国的这些年里，慕夏曾不定期地回来探望他的家人和朋友，同时，数不胜数的捷克书籍和杂志也都大量转载过他的作品。1902 年，慕夏与他的朋友奥古斯特·罗丹结伴回到捷克参加罗丹在捷克举办的个人作品展。展览期间，慕夏呼吁捷克艺术家们在自己的艺术作品中建立起他们的民族身份，从而摆脱"维也纳、慕尼黑和巴黎"等外国模式。然而，他的这番言论却被许多捷克人视为双重标准——一个曾经为了实现个人成就而抛弃祖国的人对他人做出的批判性言论。这个令人遗憾的误解始于一种颇具讽刺意味的"文化"隔阂——一方面，恰恰正是慕夏的海外经历促成了其作为一名艺术家的崇高的理想主义；而另一方面，这些捷克人民对于捷克民族的见解则来源于自己日复一日的生活中的变化。这种隔阂使慕夏在自己的祖国创作的艺术作品被投射了一层阴影，并引发了布拉格艺术家们的憎恶。

怨愤的种子早在 1902 年就开始萌芽。1909 年，由于慕夏接到一份为新建的布拉格市政大楼提供装饰设计的工作委托，矛盾再度激化升级。新建的市政大楼是由当时的立体派建筑大师安东尼奥·布尔尼和奥斯瓦尔德·波利弗克设计的，这座宏伟的新艺术风格建筑足以与附近的德国政府大楼相抗衡，旨在表达捷克公民身份的骄傲。慕夏将这个项目视为"一个为自己的祖国服务的极好机会"，并愿意只收取微薄的佣金，其中大部分用于支付材料成本。然而，当听闻如此重要的项目被委托给慕夏——这样一个"外来者"来单独设计之后，布拉格的艺术家们群情激愤。最终，大家采取了一个互相妥协的方案：慕夏负责设计市长大厅，而工程其余部分则由包括米克罗斯·阿莱斯和马克斯·什瓦宾斯基在内的几位知名布拉格艺术家来承担。通过这样的方式，慕夏终于在彻底专注于"斯拉夫史诗"项目之前，首次正式为自己的祖国工作。此时是 1910 年。

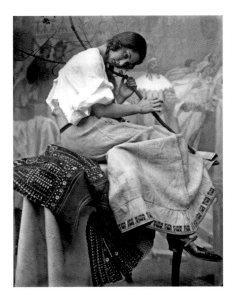

雅罗斯拉娃正在为"斯拉夫史诗"系列之18《斯拉夫椴树下的少年誓言》(*The Oath of Omladina under the Slavic Linden Tree*) 充当模特，1926 年
雅罗斯拉娃身后的背景是"斯拉夫史诗"系列之五——《波希米亚国王——奥塔卡尔二世》(*King Premysl Otakar II of Bohemia*)，1924 年
由玻璃底片照相机拍摄的相片

第 76 页
"斯拉夫史诗"系列之三：**斯拉夫礼拜仪式的介绍 [*The Slav Epic (cycle No. 3): The Introduction of the Slavonic Liturgy*]，局部图**
1912 年，布面蛋彩和油彩画，610cm×810cm
布拉格，市立美术馆

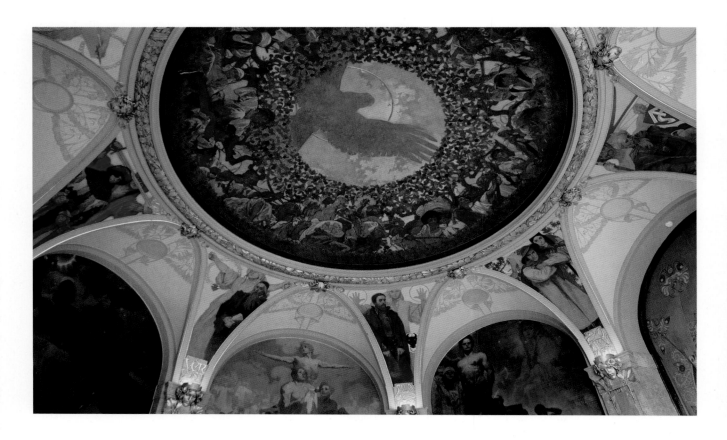

顶图：布拉格市政大楼，1905—1912 年
装饰着慕夏所绘壁画的市长大厅

上图：慕夏正在布拉格市政大楼的市长大厅
中工作，约 1910—1911 年

市长大厅位于市政大楼正中的圆顶形位置下方。慕夏将顶部的圆形空间设计成一个纪念碑，以此激发斯拉夫各民族的团结。在慕夏看来，他坚信这是实现捷克民族复兴的必要途径。为了表达他的这个理想，慕夏通过使用建筑语言，将 11 幅壁画安置于这个圆顶形之中（见第 78 页，上图）：圆形的天花板由《斯拉夫的和谐》所占据，八个支撑着圆顶的穹隅部分则绘有一些捷克历史上的著名人物，他们所表现的是公民的美德——民族国家的构成基础。在这个框架的下方，慕夏采用了三幅一联的版式描绘了一些刚劲有力的捷克青年的形象，以传递爱国主义信息。成熟的理念和融会贯通的设计，以及这些绘画作品中所散发出的阳刚之气，无一不与慕夏在巴黎时期的装饰风格形成了鲜明的对比。他在此处绘下的这些壁画意味着慕夏开启了其艺术生涯的新篇章。

1911 年，慕夏完成了为布拉格市政大楼的工作，他终于能够真正全身心地投入"斯拉夫史诗"这一项目之中。在这个系列中，慕夏计划创作共计 20 幅绘画作品，每一幅的尺寸规格都大约为 7m×9m（事实上在终稿中，按照从大到小的顺序，尺寸排名第七的绘画的规格其大约是 6m×8m）。为了能够顺利在如此巨大的画布上工作，慕夏在波希米亚西部的兹比罗赫城堡租了一套公寓和一个宽敞的工作室。在这里，他和他的家人一直生活至 1928 年。1915 年，慕夏的第二个孩子吉日·慕夏出生。吉日和他的姐姐雅罗斯拉娃在这里度过了

他们的童年和青春期（见第93页，右图）。同时，他们也见证了"斯拉夫史诗"的进程，从很小的时候开始，他们就充当起父亲绘画创作的模特，摆着各种姿态（见第77页）。

"斯拉夫史诗"，这个慕夏构思于巴黎世纪末时期的作品，"犹如一道象征着明确的理想和燃烧的警示的光，照进所有人的灵魂深处"，如今正渐渐发展成为象征斯拉夫各民族团结的纪念碑——一个属于所有斯拉夫人民的精神家园，他们可以从自己的历史中学到如何应对自己的未来。根据慕夏、克莱恩和布拉格市政府的三方协议，整部"斯拉夫史诗"系列作品将捐赠给布拉格市政府，作为回馈，政府需要承担提供一个予以陈放的专用场所的义务。

为了完成这篇承载着慕夏的雄心壮志的图画"论文"，他做了一系列深入的准备工作。慕夏阅读了大量史学家的书籍，其中包括捷克民族复兴的领军人物，同时经常被称为捷克"国父"的弗兰蒂谢克·帕拉茨基的著作。此外，慕夏也经常就相关内容与一些当代学者进行探讨，例如欧内斯特·丹尼斯——一位研究拜占庭艺术的俄国专家。不仅如此，慕夏还进行过多次研究旅行。他前往克罗地亚、塞尔维亚、保加利亚、黑山、波兰、俄国和希腊，进行素描和摄影，以学习和记录当地的习俗和传统。

为了能够使"斯拉夫史诗"的表述更概念化，慕夏选取了20个重要的

第80—81页
慕夏参加"斯拉夫史诗"系列作品的首次展览，1919年
由玻璃底片照相机拍摄的相片
布拉格，克莱门特学院

"斯拉夫史诗"系列之19：农奴制在俄国的废除 [*The Slav Epic (cycle No.19) The Abolition of Serfdom in Russia*]
1914年、布面蛋彩和油彩画，610 cm × 810 cm
布拉格，市立美术馆

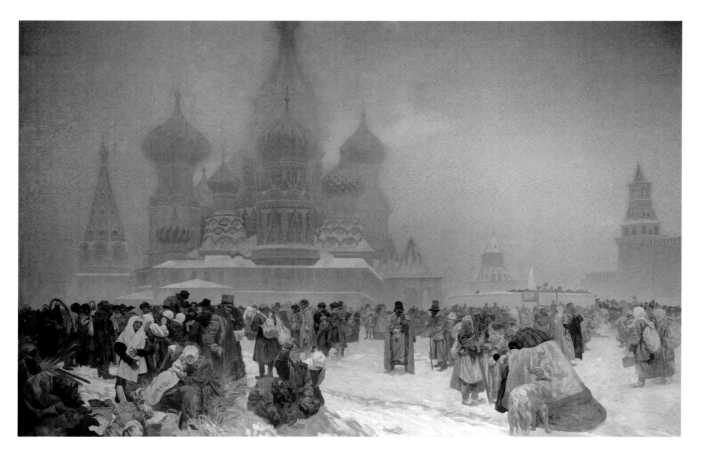

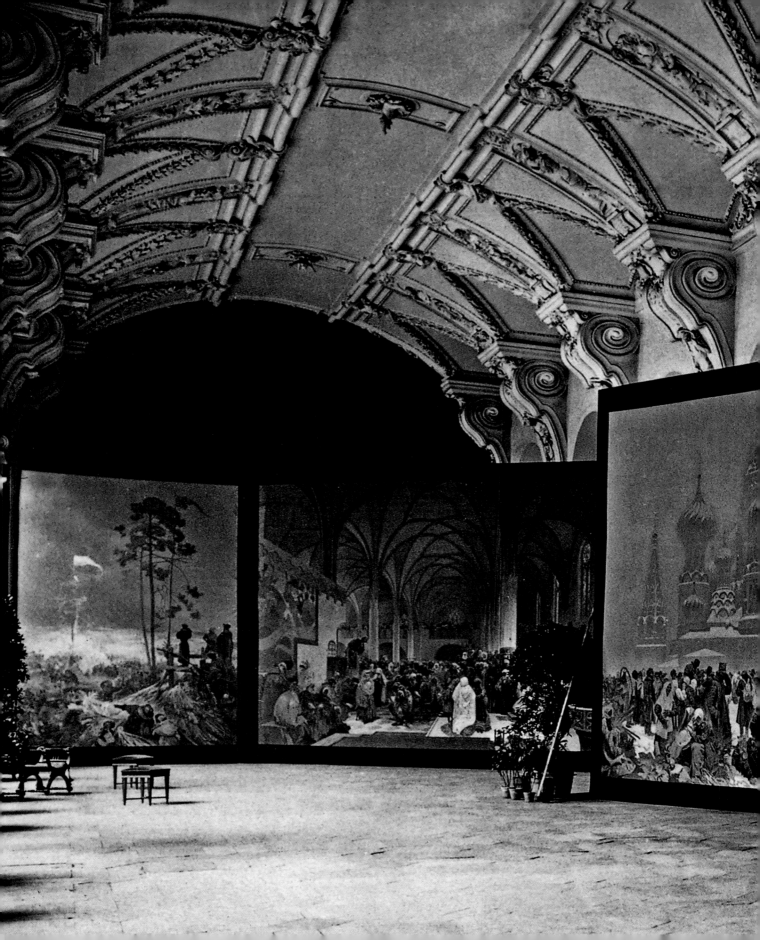

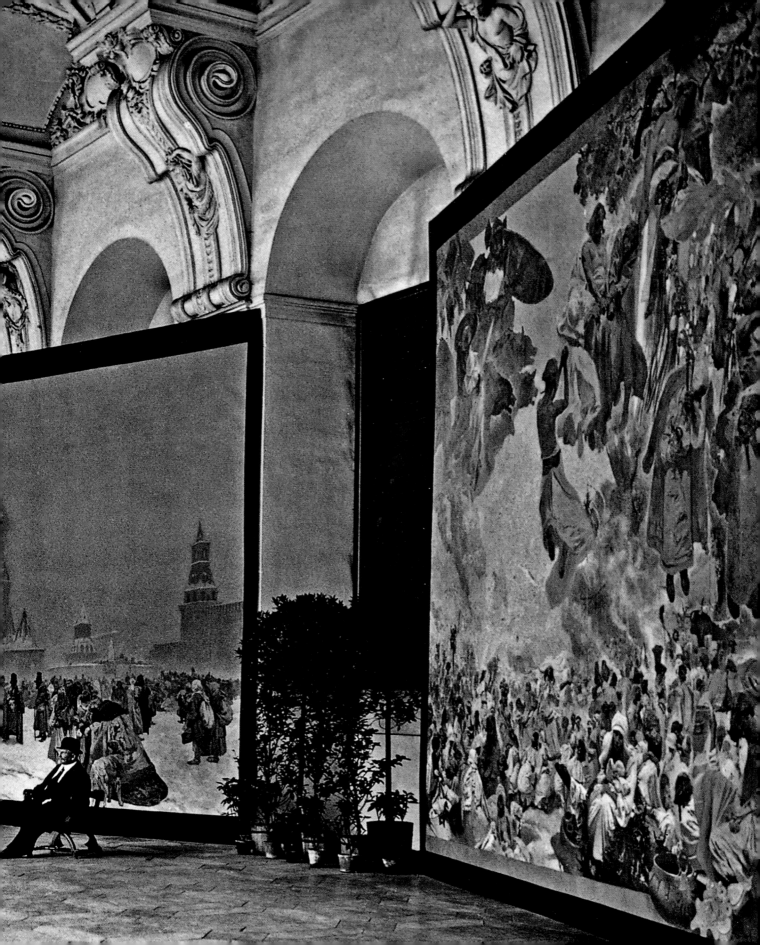

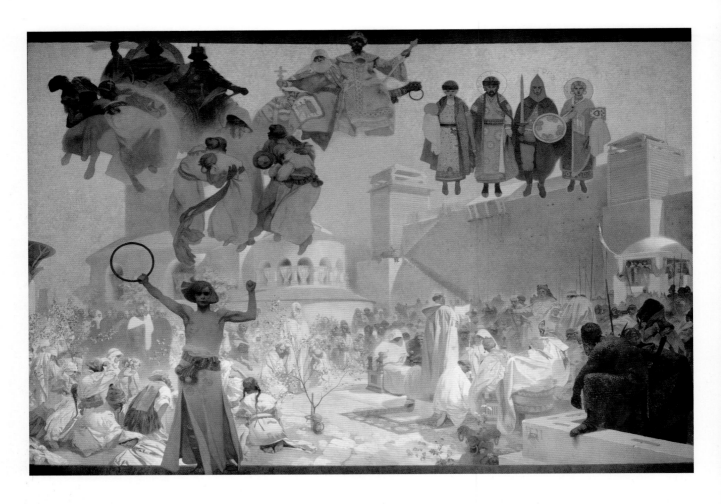

"斯拉夫史诗"系列之三：**斯拉夫礼拜仪式的介绍**（ *The Introduction of the Slavonic Liturgy* ）
1912 年，布面蛋彩和油彩画，610 cm × 810 cm
布拉格，市立美术馆

为"斯拉夫史诗"系列之二：《斯梵托维特庆典》（ *The Celebration of Svantovit* ）摆姿势的模特们，约 1911—1912 年
由玻璃底片照相机拍摄的相片

历史事件和场景。在他看来，这些事件和场景在斯拉夫文明的发展过程中起到了举足轻重的作用。这些场景所涉及的题材甚广，包含了从政治和战争到宗教、哲学和文化等多个领域。在这 20 幅作品中，有十个场景选自捷克历史，而余下的十幅描绘的是其他斯拉夫民族的历史事件和场景。在选题的过程中，克莱恩给予慕夏充分的自由，除了《农奴制在俄国的废除》(见第 79 页下图)，克莱恩希望慕夏能够基于他对俄国人民的"第一手观察"来绘制这幅作品。为了满足他的赞助人这一愿望，慕夏于 1913 年来到俄国，并拍摄了大量的纪实照片。

在"斯拉夫史诗"的整个创作过程中，照片发挥了重要的作用。慕夏以摄影师的身份进入这一项目的下一阶段。慕夏为每一个场景都设定了一种连贯的戏剧性，在这种强烈的戏剧性的指引下，他的场面调度实践呈现出更强的建构性(例如第 82 页，下图)。慕夏的照片中那些按照要求装扮过的模特们，许多都呈现出一种带有电影效果的秩序。这说明慕夏在指点这些模特的时候鼓励他们自发地移动并与其他人互动，而不是各自摆出一成不变的固定姿态。此外，在他的研究之旅中，慕夏还拍摄了大量的纪实照片以记录当地人民和他们的生活，同时也包括他在旅途中遭遇的事情。尽管这些照片仅仅被用作

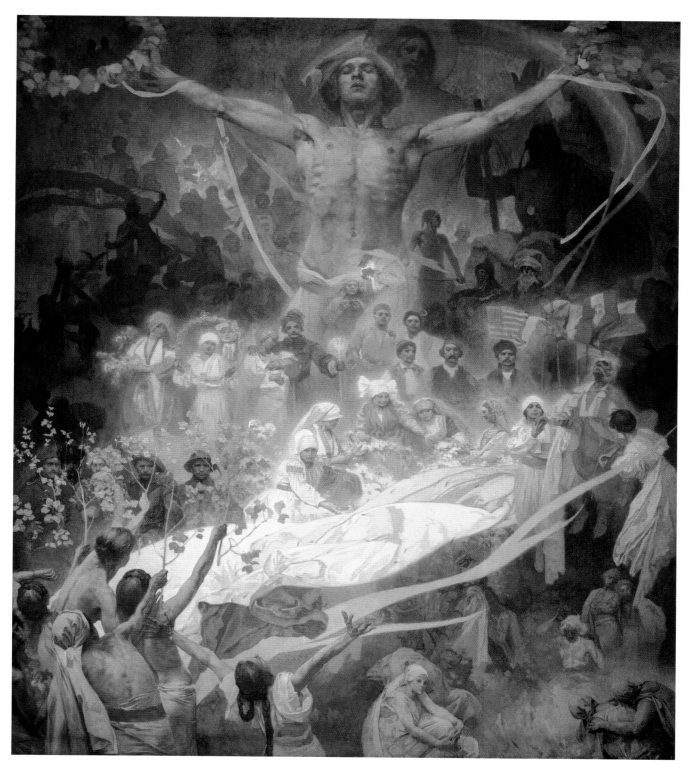

"斯拉夫史诗"系列之 20：斯拉夫人的崇拜：
仁爱之斯拉夫民族（*The Apotheosis of the Slavs: Slavs for Humanity*）
1926 年，布面蛋彩和油彩画，480 cm × 405 cm
布拉格，市立美术馆

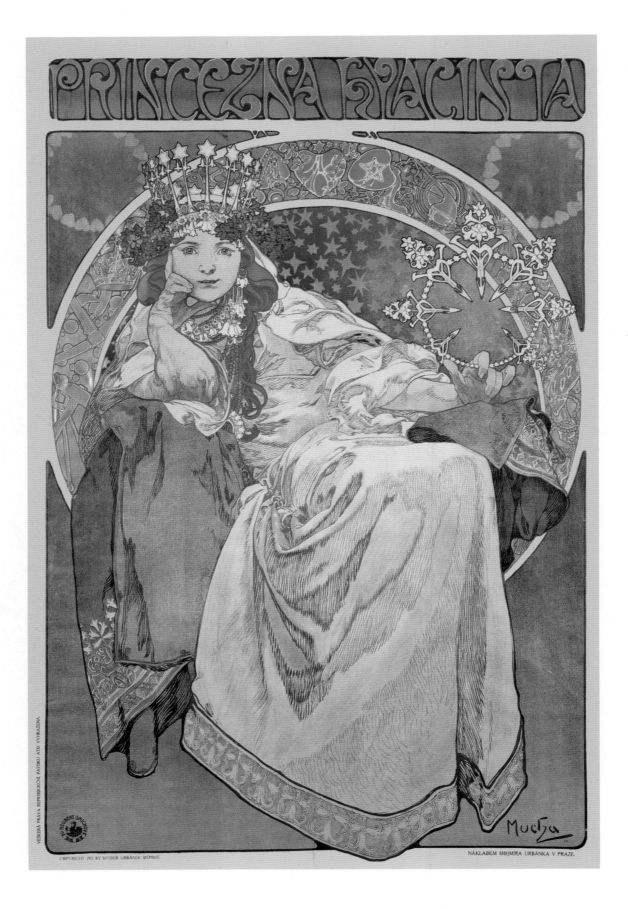

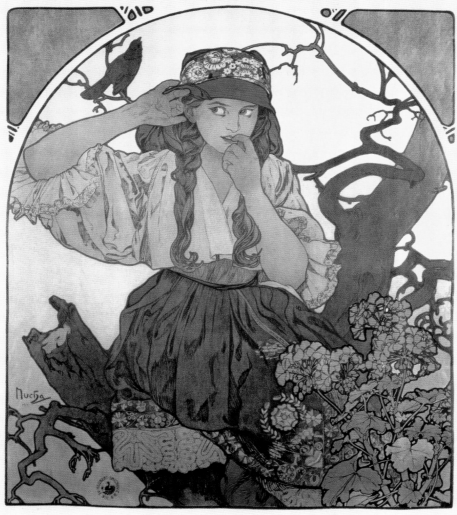

第 84 页

风信子公主（*Princess Hyacinth*）

1911 年，彩色版画，125.5 cm × 83.5 cm

这幅海报描绘的是当红女星安德烈·塞德拉科娃（1887—1967）扮演的风信子公主——铁匠梦见自己的女儿变成了一位公主。在这幅海报中，慕夏采用了他在巴黎海报设计中为人熟知的圆形背景，并在背景中描绘了铁匠的打铁工具和其他象征性图案，以应和该芭蕾舞剧的情节。

上图

摩拉维亚教师合唱团（*Moravian Teacher's Choir*）

1911 年，彩色版画，106 cm × 77 cm

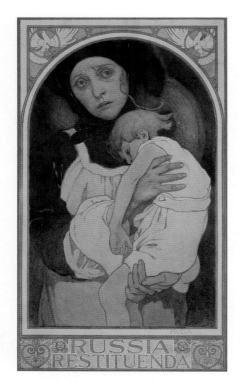

俄国复兴 [*Russia Restituenda*（*Russia Must Recover*）]

1922 年，彩色版画，79.7 cm × 45.7 cm

这幅海报的主旨在于呼吁帮助那些经历了俄国内战（1917—1922）的饥饿的孩子们。这场内战使整个国家陷入瘫痪，死于疾病和饥饿的人数超过百万。画中的农妇伤心欲绝地抱着自己垂死的孩子——这个画面来自基督教图解中关于"母亲与孩子"的情节——这幅海报的设计意图在于唤起人们的同情之心。慕夏使用拉丁语作为画面底部的文字，之所以选择这种通用的语言是为了表现人道主义善举的公正性和国际性。

第 87 页

西南摩拉维亚联盟的慈善彩票（*Lottery of the Union of Southwestern Moravia*）

1912 年，彩色版画，128 cm × 95 cm

在奥匈帝国的统治下，仅有一些当地社区群落的私立学校允许使用捷克语教学。海报的设计意图在于为这些私立学校筹募公众资金。画面中的小女孩用责难的眼神凝视着观众，而她的母亲则绝望地蜷缩在一棵枯干的树木之中。这幅海报旨在表达为民族的教育和文化争取生存的一席之地的情感诉求。

他的手绘的补充，但它们却传递出一个信息——慕夏始终用温暖的目光关注着人类的生活。

使用如此非比寻常的巨幅画布带来了很多技术问题，但慕夏却通过各式创新一一克服了。首先，为了维持画布延展的刚性，他建造了一些孔架结构的金属钢架，这样一来，画布就可以被绳索牢牢固定住。与此同时，慕夏在这些金属钢架上分别安装了槽轮以便于移动。为了便于企及画布的上半部分，慕夏还建造了一个带脚轮的多平台金属脚手架。慕夏决定使用蛋彩作为绘画的颜料。蛋彩是一种快速干燥的颜料，很适合慕夏的绘画方法，同时能够很好地表现其作品中的光亮效果。根据慕夏对文艺复兴壁画的研究，蛋彩比油彩更稳定持久。不过，在呈现一些细节的时候，慕夏仍然会使用油彩。在有些地方，他将油彩与蛋彩混合使用，以提高光亮效果。

这部始于 1912 年的绘画系列作品"斯拉夫史诗"，于 1926 年完成。作为一个整体，这部系列作品表现了慕夏对于时间跨度超过 1000 年的斯拉夫历史富有远见的个人观点。第一幅作品《原乡的斯拉夫人》（1912）描绘了生性向往和平的古代斯拉夫人，手无寸铁地面对外来侵略者不得不顺从的画面。"斯拉夫史诗"系列在最后一幅作品《斯拉夫人的崇拜》（见第 83 页）中达到了高潮。这幅画不仅描绘了斯拉夫人民于 1918 年终于摆脱了压迫者并得到了最终的解放，它同时也集中表述了慕夏对于斯拉夫民族的诠释。他将象征斯拉夫历史的神安置于构图的中心位置。在这一现代事件（斯拉夫民族解放）的周围，慕夏将许多代表着"过去"的人物安排在一个旋涡结构之中，作为"现在"的基础。此外，慕夏将"仁爱之斯拉夫民族"作为这幅作品的副标题，以表达他对斯拉夫民族未来的愿景。这一文字（Slavs for Humanity）被绘于画面中一位出现在代表着"现在"的部分上方的女孩身上。女孩的双手守护着智慧之光，这束光将"引领着人类其他各民族走向美好和幸福"。

慕夏在创作"斯拉夫史诗"的这段时间里，婉拒了任何带有商业性质的工作，但他还是接受了一些符合其个人意愿的委托订单。他为捷克文化推广和慈善活动项目设计了一些海报，例如上演于布拉格国家大剧院的芭蕾舞剧《风信子公主》（见第 84 页），1911 年由摩拉维亚教师合唱团举办的音乐会（见 85 页），一个成立于 1912 年旨在为捷克小学生筹募资金的福彩组织（见第 87 页），以及于 1912 年和 1926 年举办的索科尔全斯拉夫体育运动会等。此外，他还创作了一些激发斯拉夫民族团结的象征性绘画作品（例如第 89 页）。画面中的斯拉夫女性，身着传统民族服饰。在慕夏看来，这不仅仅是服饰，还是"民族的灵魂"。1918 年，捷克斯洛伐克共和国成立，慕夏将自己的满腔热情投入为这个新国家的服务之中。他设计了第一枚捷克斯洛伐克邮票和第一套国家纸币，以及各种国家装备，包括国徽和警察制服。在这些工作中，他拒绝收取任何费用。

在此期间，慕夏以一名共济会成员的身份继续活动。1919 年，在慕夏的策划下，第一个以捷克语为基础的共济会组织成立于布拉格。

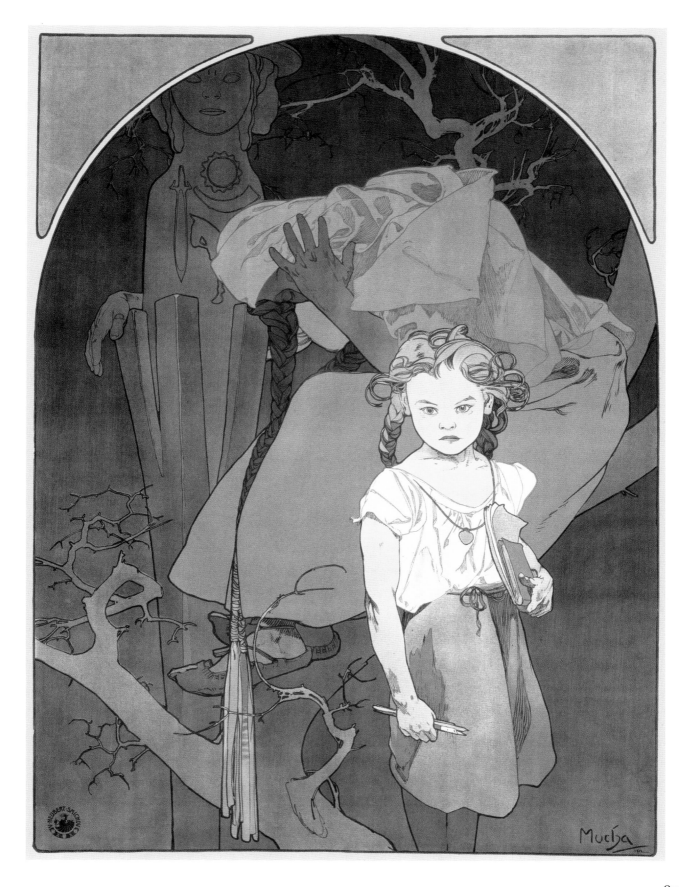

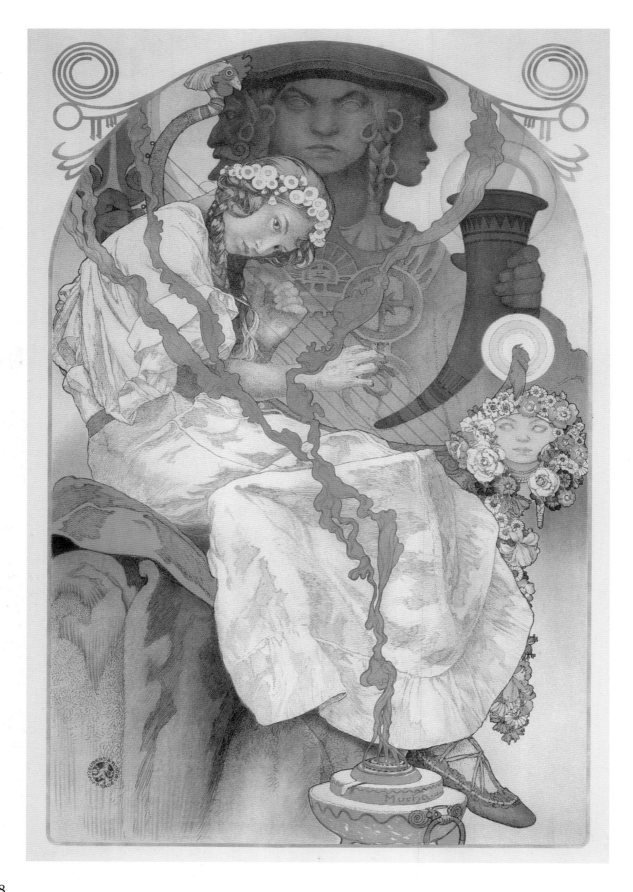

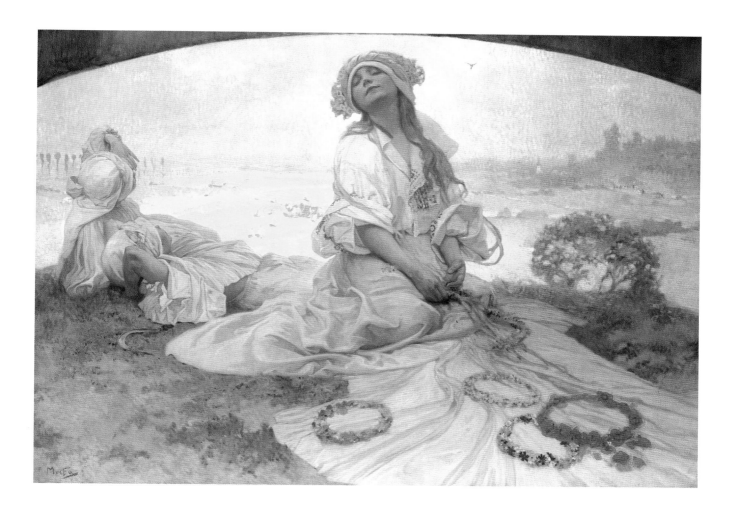

1928 年 9 月，在捷克斯洛伐克建国十周年之际，慕夏和查尔斯·克莱恩将完整的"斯拉夫史诗"正式捐赠给布拉格市政府。为了纪念这一时刻，慕夏这样向他的祖国致辞："我坚信，对于任何一个国家而言，只有深深扎根于自己的民族根本，不间断地、有序地稳步壮大，才能得到真正的发展。深入理解过去的历史对于维护这种发展的持续性是不可或缺的……我想用我自己的方式来谈论这个民族的精神……我工作的目的从来都不在于破坏，而是在于构建和连接。我们必须怀揣着这样的希冀：人类各民族将会更紧密地联系在一起，只有相互理解，才能使这个愿望更易实现。如果我能为加深不同民族之间的理解而尽自己的绵薄之力，至少在我们斯拉夫民族中起到一些帮助，我将为此深感宽慰。"

在慕夏的有生之年，"斯拉夫史诗"曾分别于 1919 年（见第 80、81 页）和 1928 年在布拉格展出过两次。这部作品始终是一个被长期争论的焦点。那些所谓"进步"的捷克艺术家认为慕夏这些以"历史"为题材的绘画作品不合时宜。许多艺术评论家未能寻得慕夏在作品中传达的哲学本意，而认为他的"民族主义"情绪与 1918 年新国家政权建立后的社会现实没有任何关联。不仅如此，

波希米亚之歌——我们的歌（*Song of Bohemia-Our Song*）
1918 年，布面油画，100 cm × 138 cm
慕夏在创作这幅画的时候，也许感觉到他的梦想即将成为现实。这是因为盟国政府于1918 年 6 月终于正式承认成立捷克斯洛伐克共和国的主张。这幅油画作品于 1918 年 7月 10 日以《我们的歌》为题转载于《金色布拉格》杂志。

第 88 页
斯拉夫史诗（*The Slav Epic*），1928 年
彩色版画（这幅海报由两部分组成，本图截取的是海报的上半部分），123 cm × 81.2 cm
1928 年，在捷克斯洛伐克共和国成立十周年之际，完整的"斯拉夫史诗"系列作品在布拉格贸易展览会馆陈列展出。慕夏为此次展览设计了这幅海报。画面描绘的主题是一则音乐寓言，选材于《斯拉夫椴树下的少年誓言》（见 77 页）。

希望之光（*The Light of Hope*）
1933 年，布面油画，96.2 cm × 90.7 cm

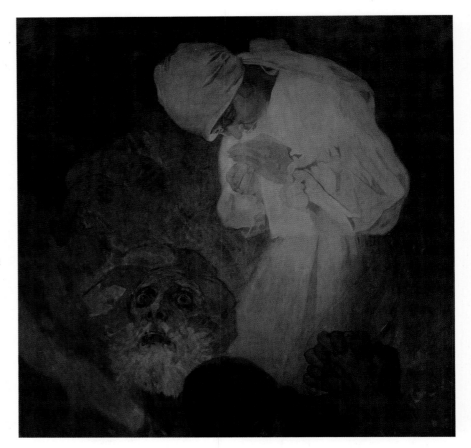

"艺术家必须始终忠于自己和他的民族
根基。"
——阿尔冯斯·慕夏

1933 年，继布尔诺和比尔森的展览之后，"斯拉夫史诗"系列便被卷起存放并束之高阁。慕夏和克莱恩与市政当局的合同中并未对"为'斯拉夫史诗'提供永久存放的专用场所"一条列明具体的日期。在第二次世界大战结束后的一段时期，关于"斯拉夫史诗"的负面评论连绵不绝。直到 20 世纪 90 年代，慕夏的祖国人民才开始认真审视"斯拉夫史诗"的真正含义。

1933 年，庆祝捷克斯洛伐克共和国成立 15 周年的活动气氛被一层若隐若现的不祥之感笼罩。在德国，阿道夫·希特勒的集权得到进一步巩固，纳粹主义的思想开始在捷克斯洛伐克境内的苏台德日耳曼人中传播开来。人们的情绪越来越焦虑，慕夏决定创作一件巨幅油画作品，来描绘战争的恐怖。画面中的女孩正是"斯拉夫史诗"系列的最后一幅作品——《仁爱之斯拉夫民族》中的那个守护着智慧之光的小女孩（见 83 页）。这幅油画作品最终并未完成。在保存下来的题为《希望之光》（见上图）的习作中，小女孩的表情传递着慕夏的和平主义主张。黑暗笼罩着一群刚刚从战争的恐怖中逃离出来的惊魂未定的人们，守护着"希望之光"的小女孩从黑暗中站了起来。

1936 年，一场关于慕夏的个人作品的大型回顾展在位于巴黎的法德波姆博物馆举行，这是对慕夏所取得的艺术成就的极大肯定。作品展还陈展了他的捷克老朋友弗兰蒂谢克·库普卡的作品。这次展览一共展出了慕夏 139 件富有代表性的作品，其中包括"斯拉夫史诗"系列的三幅绘画。然而，欧洲的政治局势正在朝慕夏最最害怕的方向迅速发展着。慕夏敏锐地预感到另一场战争一触即发，此时已经 76 岁的他决定开启新的创作项目——一件一联三幅的绘画系列作品：《理性的时代》《智慧的时代》和《爱的时代》。对于这一系列，慕夏决定采用与"斯拉夫史诗"相同尺寸的画布，他期望该一联三幅作品能够成为一个呈献给全人类的纪念碑。作品中所探讨的主题——理性、智慧和爱在慕夏看来，是人性的三个最为关键的属性。根据慕夏的笔记，他将"理性"和"爱"视为两个极端，二者之间的平衡只有通过"智慧"

方可实现。因此他坚信这三个要素是和谐社会的决定性因素，并有利于人类社会的进步。遗憾的是，慕夏并没有足够的时间在其有生之年完成这个项目。

1939年3月15日上午，慕夏亲眼目睹德国军队行军穿过了布拉格。第二天，希特勒在布拉格城堡宣布将捷克的波希米亚省和摩拉维亚省列入德国"保护区"。不久后，慕夏被盖世太保（德国纳粹秘密警察）以"突出的捷克爱国主义者和共济会成员"的名义拘捕。经过几天的审讯后，慕夏便被释放了。尽管如此，他的精神和身体健康还是遭受到了严重的摧残。1939年7月14日，慕夏死于肺炎感染。虽然在当时公众集会和演讲被严令禁止，但仍然有许多人前来参加慕夏的葬礼——无论是他的崇拜者还是反对者。阿尔冯斯·慕夏被安葬在斯拉温纪念碑——这是一座于1893年建造于维谢赫拉德墓地中的捷克"万神殿"。碑顶的雕像象征着斯拉夫民族的智慧。纪念碑上有这样的题词："尽管他们已经死了，却仍在与这个世界对话。"

荒野中的女子（*Woman in the Wilderness*）
1923年，布面油画，201.5 cm × 299.5 cm
画面描绘的是一个置身于黑暗的雪原之中的孤独农妇，一群狼在背景的山丘后若隐若现。画中女子伸出的双手像是在接受她无可奈何的命运。

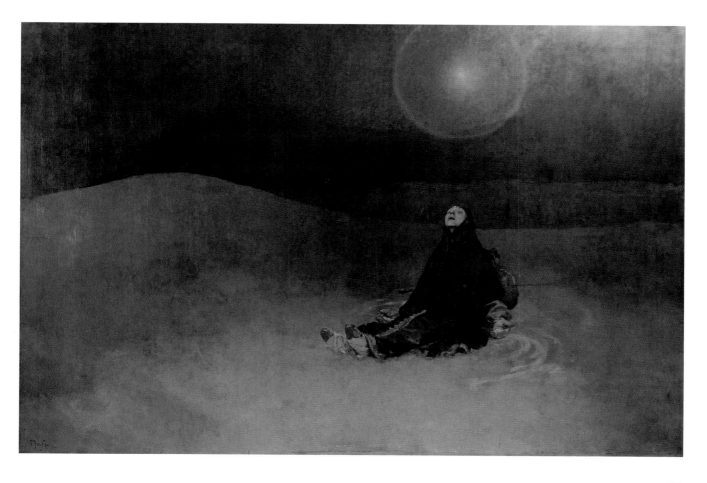

生平及作品

1860 年 7 月 24 日　出生于摩拉维亚南部的伊万契采的一个法院书记员翁德雷·慕夏之家。

1872 年　荣获位于摩拉维亚首府——布尔诺的圣彼得和保罗大教堂的唱诗班奖学金，成为唱诗班的一员。与此同时，他还加入了布尔诺的斯拉夫体育合唱团。童年结识了未来的作曲家莱奥什·亚纳切克。

1877 年　慕夏回到伊万契采，他的父亲为他谋取了一份法院书记员的工作。

1878 年　慕夏向布拉格美术学院递交了入学申请，然而却遭到了拒绝。他继续在法院工作，并利用业余时间参加了一些业余戏剧社团，还为当地的爱国组织和杂志提供设计方案。

1879 年年底　慕夏前往维也纳，成为考茨基－布廖斯基－瑞光公司的一名场景画学徒。

1881 年　使用一部借来的照相机开始拍照。这一年年底，公司最大的客户——环形剧院发生了一起大火，由于业务量的锐减，慕夏失去了这份工作。

1882 年早期　来到米库洛夫，并以绘制肖像画谋生。

1883 年　慕夏结识了当地的贵族——爱德华·库恩－贝拉西伯爵。爱德华伯爵使用慕夏的画作来装饰自己的住所——艾玛霍夫城堡（见第 10 页）。其后又使用慕夏的画作装饰自己的弟弟埃贡伯爵的住所——干代戈城堡。

1885 年　在爱德华伯爵的资助下，慕夏开始在慕尼黑美术学院学习。他加入了什克雷塔组织——一个面向在慕尼黑学习的捷克和斯拉夫艺术学生的组织。他接受了位于美国北达科他州皮塞克的内波穆克圣约翰教堂的委托，创作了巨幅祭坛画《圣徒西利尔和迪乌斯》（见第 12 页）。

1887 年　在爱德华伯爵的资助下，来到巴黎，并开始在朱利安学院学习。

1888 年　进入克拉罗斯艺术学院学习。

1889 年　爱德华伯爵停止了对慕夏的资助。慕夏开始为巴黎和布拉格的出版商们提供插图设计。

1890 年　来到位于大茅舍大街 13 号的夏洛

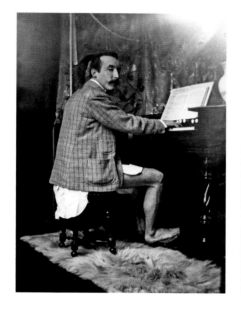

特·卡伦夫人的餐馆。

1891 年　结识保罗·高更。高更当时就住在夏洛特夫人的餐馆里，在短暂的停留后，他初次前往大溪地。慕夏开始为巴黎阿尔芒科林出版社工作。该出版社委托慕夏为查尔斯·塞尼奥博斯所著的《德国历史现场暨纪要》一书绘制插图。

1892 年　开始在自己的工作室开设绘画教程，这些课程后来发展成克拉罗斯艺术学院的"慕夏讲座"。

1893 年　购买了人生中的第一台照相机。高更从大溪地回来，在慕夏的邀请下，他搬进了位于大茅舍大街八号的慕夏工作室里居住。

1894 年　慕夏的四幅以《德国历史现场暨纪要》的插图为蓝本的研究习作（见第 16 页），在巴黎沙龙美术展上展出，并因此获得了荣誉奖。在夏洛特夫人的餐馆里结识了一位住客——瑞典作家奥古斯特·斯特林堡。直到 1896 年，斯特林堡都一直居住在夏洛特夫人的餐馆里。1894 年 12 月末，慕夏创作出他为莎拉·伯恩哈特设计的第一幅海报。

1895 年　与莎拉·伯恩哈特签署了一份长达六年的合约。根据合约，莎拉·伯恩哈特要

左上图

保罗·高更正在位于大茅舍大街的慕夏工作室中弹奏慕夏的风琴。巴黎，1893 年

右上图

马鲁斯卡和女儿雅罗斯拉娃（左）和儿子吉日（右）在波希米亚西部的兹比罗赫城堡。约 1917 年

第 92 页

自画像

身着俄式衬衫的慕夏，在他位于大茅舍大街的个人工作室中，19 世纪 80 年代初

求慕夏为她的戏院、宣传海报、舞台布景、戏服及珠宝设计和绘制样式。结识了电影产业的先驱——卢米埃尔兄弟。

1896年 加入美分沙龙——一个由《羽毛》杂志发起组建的艺术家社团。与巴黎印刷商尚普努瓦签署独家协议。迁至圣宠谷大街六号的一个更大的工作室和公寓。设计完成第一套装饰面板系列——"四季"（见第38、39页）。参加兰斯艺术海报展。

1897年 分别于巴黎博迪尼耶画廊和美分沙龙画室举办了第一次和第二次个人作品展。

1898年 加入巴黎的法兰西大东方社——历史最悠久的法国共济会组织。开始在惠斯勒创办的卡门学院任教。

1899年 接受为奥匈帝国政府设计参加1900年巴黎世界博览会的多个项目委托订单，包括为波斯尼亚和黑塞哥维那展馆设计壁画（见54、59页）。前往巴尔干地区进行研究之旅，为"斯拉夫史诗"项目埋下第一颗种子。画册《天主经》于巴黎出版（见第52、53页）。

1900年 鉴于慕夏为1900年巴黎世界博览会所做出的多方面贡献，慕夏同时荣获分别由奥匈帝国政府和法国政府授予的两项荣誉（1901年）。

1901年 当选为捷克科学和艺术学院成员。为乔治·富凯的珠宝店开设在皇家大街的新店提供店铺设计（见第60、61页）。

1902年 与奥古斯特·罗丹结伴前往布拉格和摩拉维亚并参加罗丹在布拉格举办的个人作品展。《装饰文档》出版于巴黎（见第62、63页）。

1903年 结识了一位来自捷克的名为玛丽（马鲁斯卡）·谢缇洛娃的艺术生，她后来成为慕夏的妻子。谢缇洛娃当时在克拉罗斯艺术学院师从慕夏学习美术知识。

1904年 初次造访美国：在男爵夫人阿黛尔·冯·罗斯柴尔德的引荐下为美国上流社会人物绘制肖像画；结识了来自芝加哥的富商查尔斯·理查德·克莱恩，他是慕夏后来的"斯拉夫史诗"项目的资助者。

1905年 再次造访美国，接续完成委托订单的任务，任教于纽约应用规划女子学校。《装饰人物》于巴黎出版。

1906年 6月10日，与马鲁斯卡·谢缇洛娃于布拉格完婚。在谢缇洛娃的陪同下，第四次造访美国。慕夏开始于芝加哥艺术学院任教。

1908年 接受为新葺的纽约德国剧院提供室内装修方案的委托（见第73页）。第一次向克莱恩提及他关于"斯拉夫史诗"的构思想法。

1909年 长女雅罗斯拉娃出生于纽约。携家眷前往波希米亚和摩拉维亚度暑假。第五次

造访美国：克莱恩同意为慕夏的"斯拉夫史诗"项目提供财政援助。

1910年 回到波希米亚。慕夏在这里的主要工作是为布拉格市政大楼的市长大厅提供装饰设计（见第78页）。

1911年 迁至波希米亚西部的兹比罗赫城堡，全身心投入"斯拉夫史诗"的创作之中。

1912年 在妻子谢缇洛娃和他的好友——摩拉维亚画家约扎·阿普卡的陪同下，来到达尔马提亚地区采风。完成了"斯拉夫史诗"系列的前三幅绘画作品。

1913年 第六次造访美国。前往波兰和俄国进行广泛而深入的研究之旅，为"斯拉夫史诗"收集素材。

1915年 儿子吉日出生于布拉格。

1918年 随着奥匈帝国的土崩瓦解，一个独立的新国家——捷克斯洛伐克共和国正式成立。慕夏为新政府设计了第一套邮票和银行纸币。

1919年 布拉格克莱门特学院首次展出"斯拉夫史诗"系列的五幅绘画作品（见第80、81页），这些作品随后被送往美国展览。慕夏第七次同时也是最后一次造访美国。

1920年 芝加哥艺术学院展出了慕夏的"斯拉夫史诗"系列的五幅绘画作品，吸引了20万人次前来参观。

1921年 纽约布鲁克林博物馆再次展出了"斯拉夫史诗"系列的这五幅油画作品，前来参观的人数达到60万人次。慕夏回到布拉格。

1923年 当选为共济会捷克最高委员会的主权大司令（见右图）。

1924年 前往巴尔干半岛为余下的"斯拉夫史诗"系列作品收集资料。在布拉格发表以"共济会"为题的演说。

1928年 慕夏和查尔斯·克莱恩将完整的"斯拉夫史诗"正式捐赠给布拉格市政府。该系列作品于布拉格贸易展览会馆陈列展出。

1930年 "斯拉夫史诗"于布尔诺展览中心陈列展出。

1931年 接受为布拉格的圣维特大教堂提供彩绘玻璃窗设计的委托（见第13页）。这项工作的出资者是斯拉维亚保险银行。

1932年 迁至尼斯，并在那里居住了两年。

1933年 慕夏的个人作品展分别于比尔森、赫拉德茨、克拉洛韦和赫鲁迪姆举行。

1934年 法国政府授予慕夏法国荣誉军团勋章。在布拉格发表以"爱"、"理性"和"智慧"为主题的演说。

1936年 慕夏的个人作品回顾展分别于巴黎国立网球场现代美术馆和摩拉维亚装饰艺术博物馆举行。开始着手创作一联三幅的绘画系列作品：《理性的时代》《智慧的时代》和《爱

的时代》（未完成）。

1939年 德国军队入侵捷克斯洛伐克，慕夏是第一批被盖世太保拘捕和审问的人员之一。尽管经过几天的审讯之后，慕夏便被释放了，但他的健康仍然遭到了严重的摧残。7月14日，慕夏死于肺炎，并被葬于维谢赫拉德公墓。

自画像：
以共济会捷克最高委员会主权大司令的身份身着正式的共济会礼服，1923年

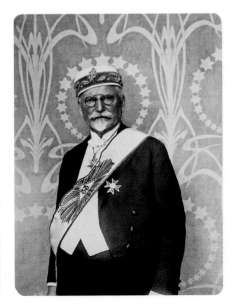

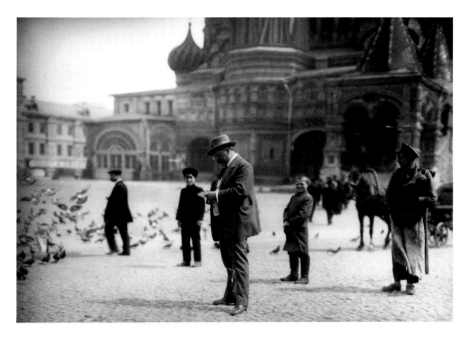

慕夏在莫斯科红场，正在为"斯拉夫史诗"
系列中的《农奴制在俄国的废除》（1914年）
绘制草图。1913年

参考书目（按时间顺序）

慕夏个人作品

Alfons Mucha, "Br. Alfons Mucha (25 ledna 1898)", in Stavba, Prague, 1932, pp. 31–39

Alphonse Mucha : Lectures on Art, London/New York, 1975 (posthumous compilation of his lecture notes)

有关慕夏的专著

Jiří Mucha, Alphonse Mucha : The Master of Art Nouveau, Prague, 1966

Graham Ovenden, Alphonse Mucha Photographs, London/New York, 1974

Ann Bridges (ed.) with Jiří Mucha, Marina Henderson and Anna Dvořák, Alphonse Mucha : The Complete Graphic Works, London, 1980

Jack Rennert and Alain Weill, Alphonse Mucha : The Complete Posters and Panels, Uppsala, 1984

Jiří Mucha with Takahiko Sano, Norio Shimada and Jun Watanabe, Alphonse Mucha, Tokyo, 1986

Jiří Mucha, Alphonse Maria Mucha : His Life and Art, London, 1989

Petr Wittlich, Prague : Fin de Siècle, Paris, 1992

Derek Sayer, The Coasts of Bohemia : A Czech History, Princeton, New Jersey, 1998

Dorothy Kosinski, The Artist and the Camera : Degas to Picasso, New Haven/London, 1999

Sarah Mucha (ed.) with Ronald F. Lipp, Victor Arwas, Anna Dvořák, Jan Mlčoch and Petr Wittlich, Alphonse Mucha, Zlín, 2000

Josef Moucha, Alfons Mucha : Foto Torst Vol. 3, Prague, 2005

Carol Ockman and Kenneth E. Silver (eds.), Sarah Bernhardt : The Art of High Drama, New Haven/London, 2005

慕夏展览名录

Brian Reade, Art Nouveau and Alphonse Mucha, London, 1963

Marc Bascou, Jana Brabcová, Jiří Kotalík and Geneviève Lacambre, Alfons Mucha, Paris, Darmstadt, Prague, 1980

John Hoole and Tomoko Sato (eds.), Alphonse Mucha, London, 1993

Karel Srp (ed.), Alfons Mucha : Das Slawische Epos, Krems, 1994

Sarah Mucha (ed.) with Petr Wittlich, Alphonse Mucha : Pastels, Posters, Drawings and Photographs, Prague, 1994

Norio Shimada and Petr Wittlich (eds.), Alphonse Mucha : His Life and Art (travelling exhibition in Japan 1995–1997), Tokyo, 1995

Petr Wittlich, Alphonse Mucha and the Spirit of Art Nouveau, Lisbon, 1997

Victor Arwas, Jana Brabcová–Orlíková and Anna Dvořák (eds.), Alphonse Mucha : The Spirit of Art Nouveau (US travelling exhibition 1998–1999), Alexandria, Virginia, 1998

Anna Dvořák, Helen Bieri Thomson and Bernadette de Boysson, Alphonse Mucha – Paris 1900 : Le Pater, Prague, 2001

Milan Hlavačka, Jana Orlíková and Petr Štembera, Alphonse Mucha – Paris 1900 : The Pavilion of Bosnia and Herzegovina at the World Exhibition, Prague, 2002

Nobuyuki Senzoku (ed.) with Marta Sylvestrová and Petr Štembera, Alphonse Mucha : The Czech Master of Belle Époque (travelling exhibition in Japan 2006–2007), Tokyo, 2006

Àlex Mitrani (ed.), Alphonse Mucha 1860–1939 : Seducción, Modernidad, Utopía (travelling exhibition in Spain 2008–2010), Barcelona, 2008

Jean Louis Gaillemin, Christiane Lange, Michel Hilaire and Agnes Husslein–Arco (eds.), Alphonse Mucha (Vienna, Montpellier, Munich 2009–2010), Munich/Berlin/London/New York, 2009

Marta Sylvestrová and Petr Štembera, Alfons Mucha : Czech Master of the Belle Époque (Brno, Budapest, 2009–2010), Brno, 2009

Tomoko Sato with Jeremy Howard, Alphonse Mucha : Modernista e Visionario, Aosta, 2010

Lenka Bydžovská and Karel Srp (eds.), Alfons Mucha : Slovanská Epopej, Prague, 2011

Tomoko Sato and Anna Choi (eds.), Alphonse Mucha : Art Nouveau & Utopia, Seoul, 2013

慕夏基金会

1992 年，阿尔冯斯·慕夏的儿子吉日·慕夏的妻子杰拉尔丁在丈夫逝世以后，与他们的儿子约翰·慕夏共同成立了慕夏基金会。该基金会是一个独立的、非营利性的慈善机构，其宗旨在于储存及保护"慕夏家族收藏品"，并推广阿尔冯斯·慕夏的艺术作品。

"慕夏家族收藏"是世界上最大、最全面的慕夏作品系列集，其收藏代表着慕夏艺术成就的各个方面，包括版画、油画、粉彩画、摄影、雕塑、珠宝设计、塑料凳。与此同时，该收藏系列最完整地收录了这位艺术家的书信和手稿。

慕夏基金会致力于以尽可能广泛的视角呈现阿尔冯斯·慕夏——这位以"新艺术运动"的领军人物闻名于世的艺术家，其装饰作品是当代平面艺术历史中的里程碑。然而，慕夏的艺术抱负和关注点远远超出了"仅仅是装饰"的范畴。这位艺术家充满热情地相信，艺术对于人类而言有着必不可少的益处，它应该被尽可能多的人看到并享受。慕夏基金会通过全球范围内的展览、出版物和位于布拉格的慕夏博物馆，不懈地积极推广宣传这位艺术家的作品。

迄今为止，在遍布欧洲、亚洲和美国的超过 100 个慕夏博物馆中，慕夏基金会一直是其中最大的贡献者，同时也是一股令人感动的精神力量。此外，该基金会还与众多博物馆合作，并将其收藏品出借给世界各地的许多博物馆。1998 年，一个长期的夙愿终于成为现实。在位于布拉格市中心的康尼宫，慕夏博物馆正式开幕。如今，它已经成为布拉格最成功的博物馆之一，每年前来参观的游客人数超过十万人次。

如果您想了解关于慕夏基金会及其展览，以及慕夏的美术作品，或是想要知晓关于这位艺术家生平的更多信息，请访问慕夏基金会的 Facebook 主页，或是浏览其官方网站：www.muchafoundation.org

第 2 页
慕夏与以莎拉·伯恩哈特为主题的海报，个人工作室，巴黎，约 1901 年

Project management: Ute Kieseyer, Cologne; Petra Lamers-Schütze, Cologne
Coordination: Christine Fellhauer, Düsseldorf
Production: Tina Ciborowius, Cologne
Design: Birgit Eichwede, Cologne
Layout: Claudia Frey, Cologne

图书在版编目（CIP）数据

慕夏 /（日）佐藤智子著；王语微译. — 北京：北京美术摄影出版社，2017.9
书名原文：Mucha
ISBN 978-7-80501-977-2

Ⅰ. ①慕… Ⅱ. ①佐… ②王… Ⅲ. ①慕夏—绘画评论 Ⅳ. ①J205.524

中国版本图书馆CIP数据核字(2016)第304194号
北京市版权局著作合同登记号：01-2016-7419

责任编辑：刘 佳
责任印制：彭军芳

慕夏
MUXIA

[日] 佐藤智子 著 王语微 译

出 版 北京出版集团公司
北京美术摄影出版社
地 址 北京北三环中路6号
邮 编 100120
网 址 www.bph.com.cn
总发行 京版北美（北京）文化艺术传媒有限公司
经 销 新华书店
印 刷 广东省博罗县园洲勤达印务有限公司
版印次 2017年9月第1版 2019年8月第2次印刷
开 本 889 毫米×1194毫米 1/16
印 张 6
字 数 100千字
书 号 978-7-80501-977-2
定 价 128.00元

如有印装质量问题，由本社负责调换
质量监督电话 010-58572393